für O. und A.

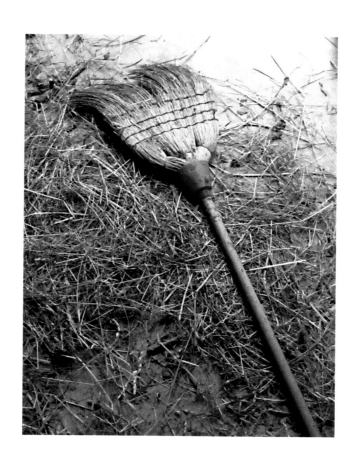

Mit einem Text von / Text by Christoph Ribbat

Dinge

Claus Goedicke

Josef Albers Museum. Quadrat Bottrop

Schirmer/Mosel

Apfel

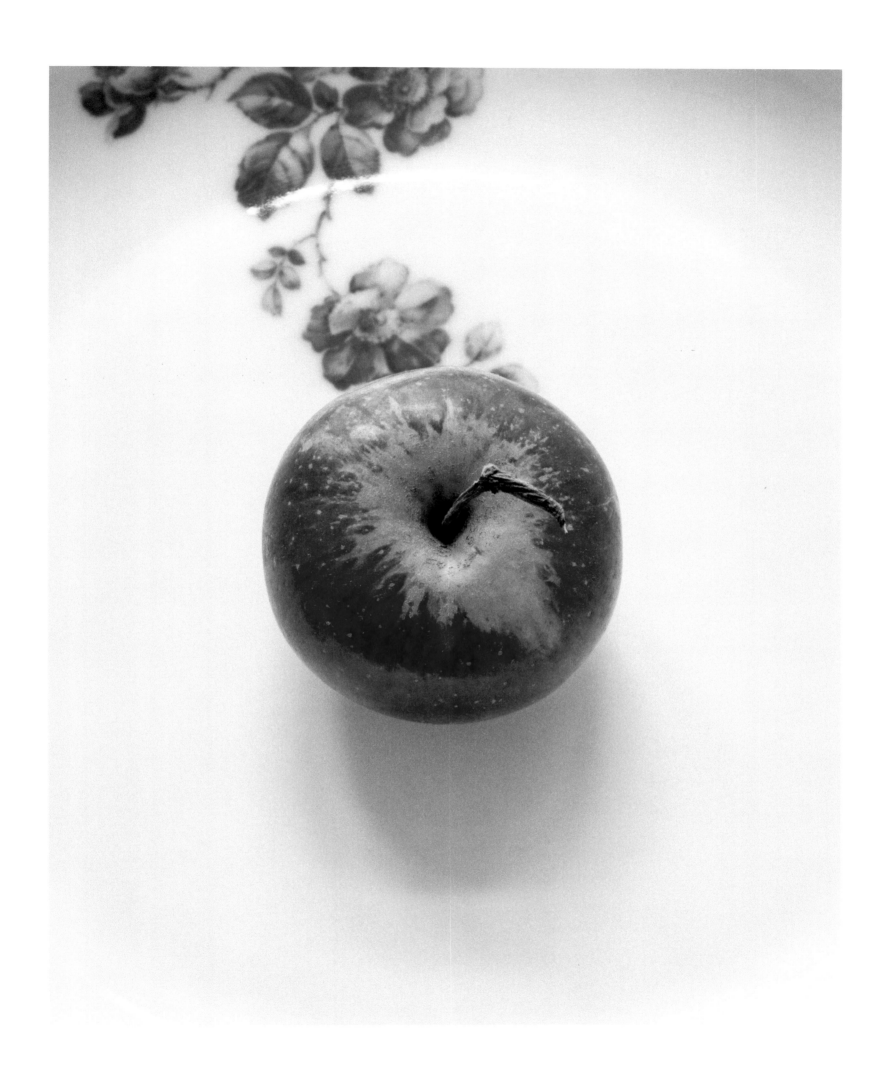

Aspergill

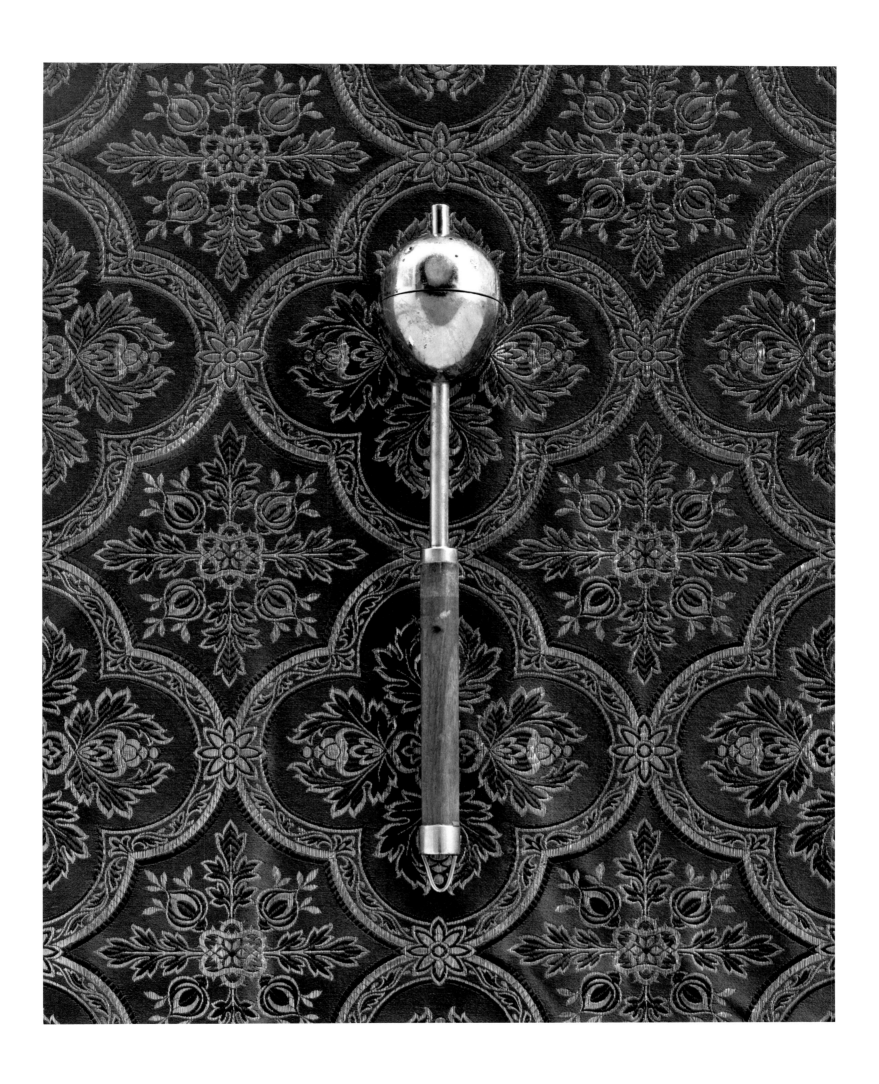

Axt

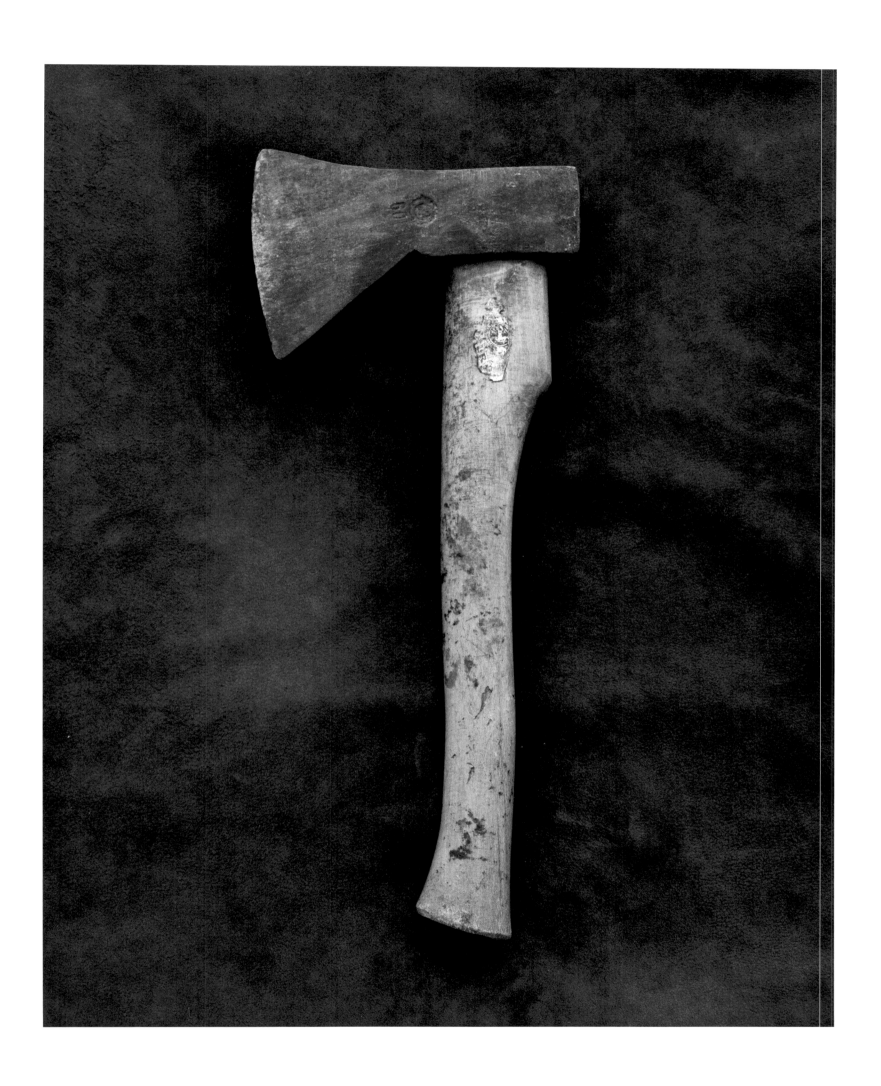

Ball

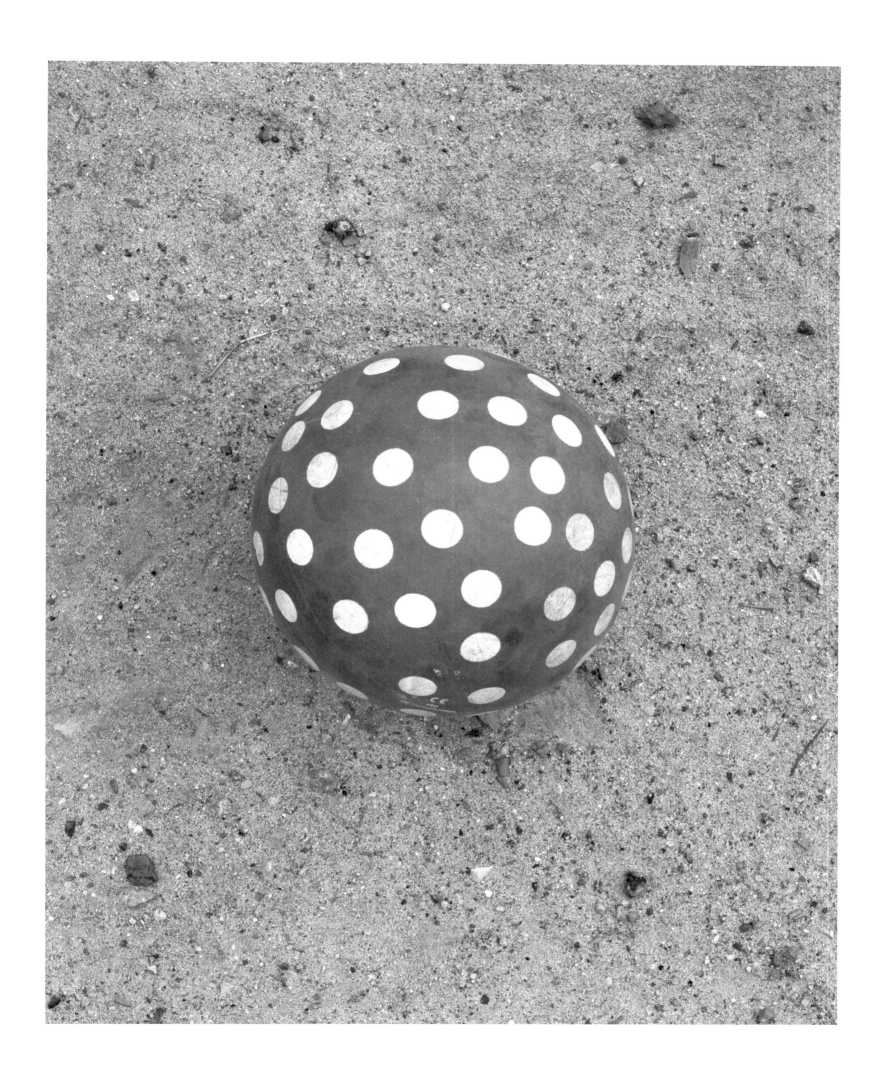

Besteck

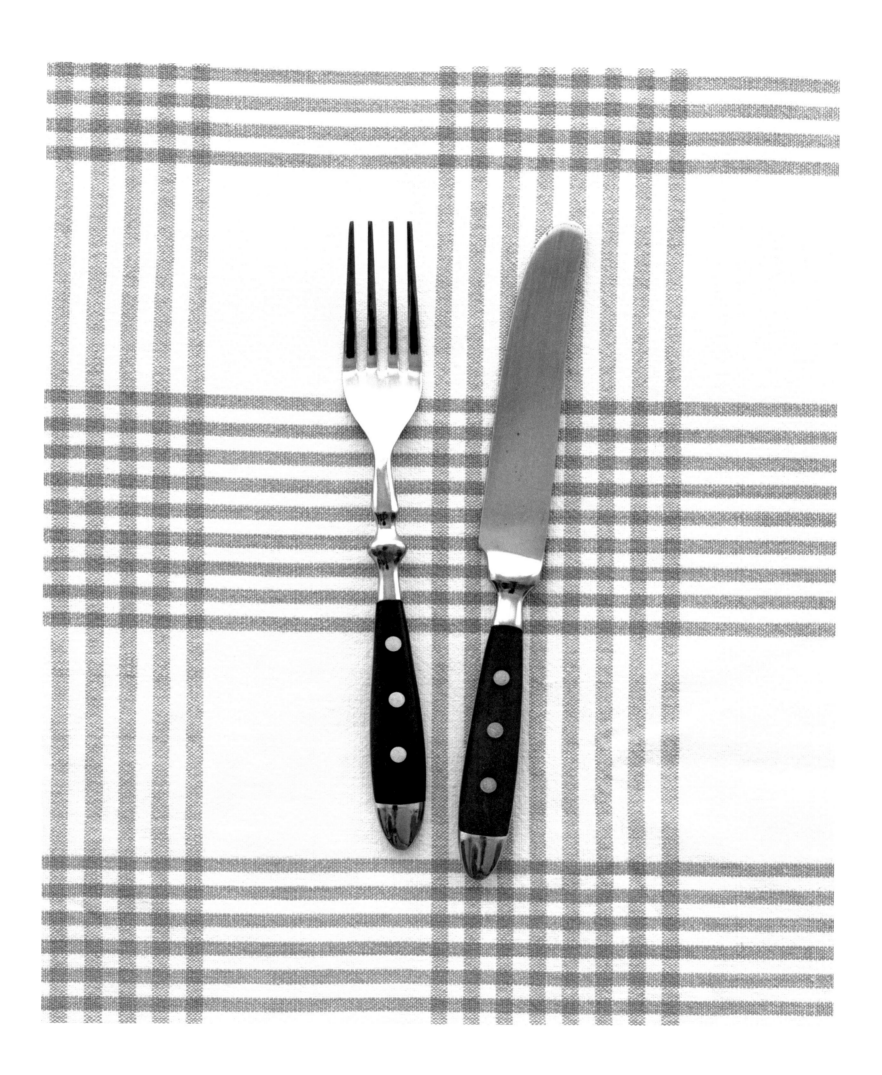

Bleistift

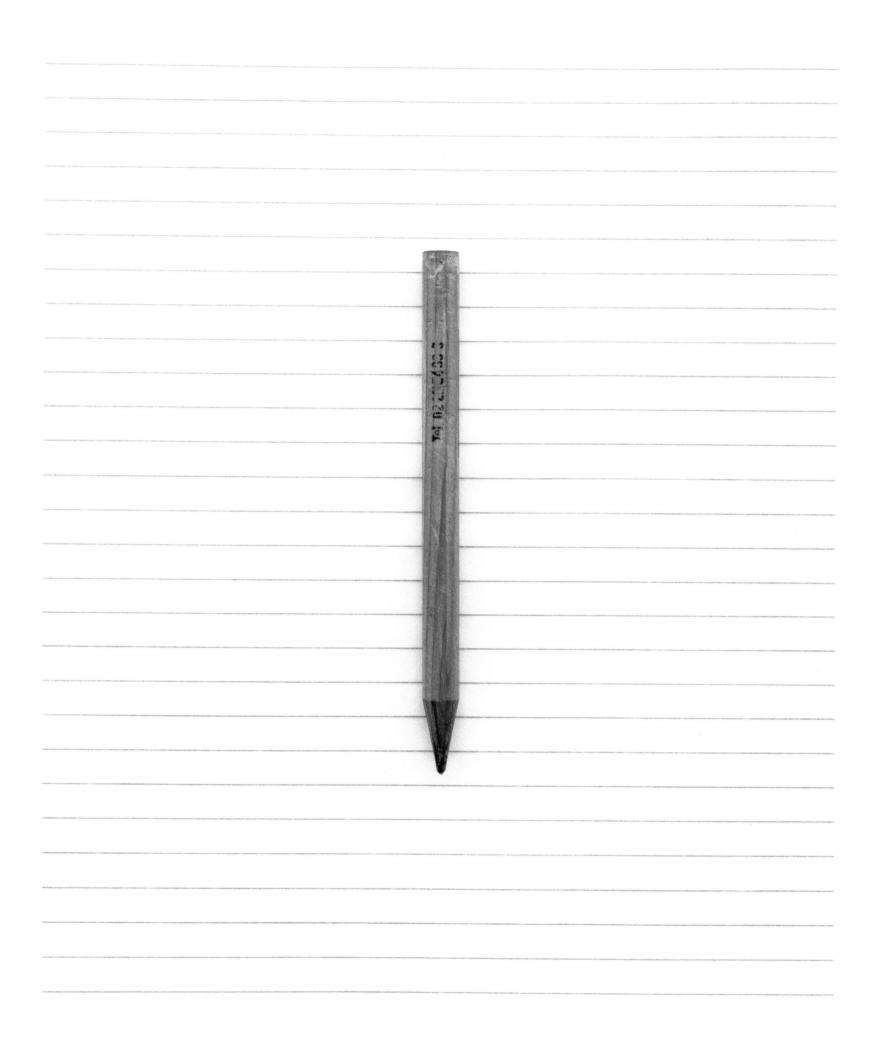

Blume

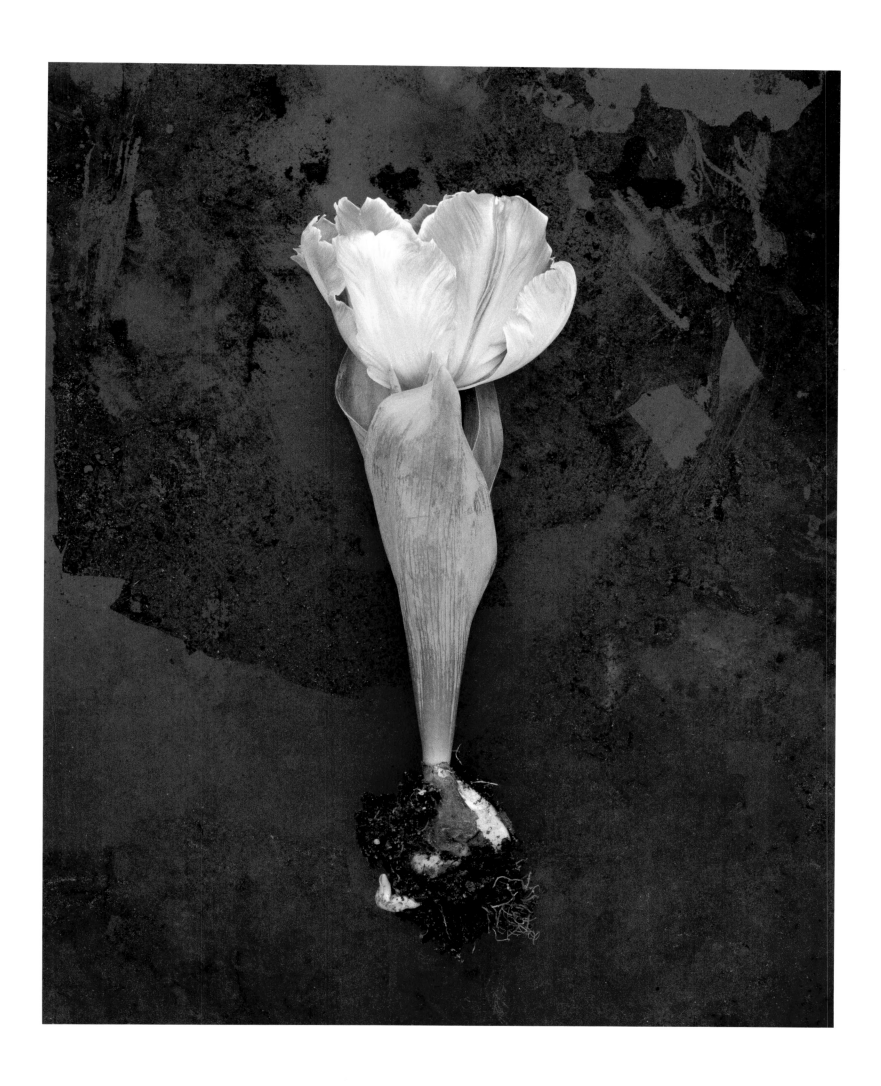

Blutkonserve

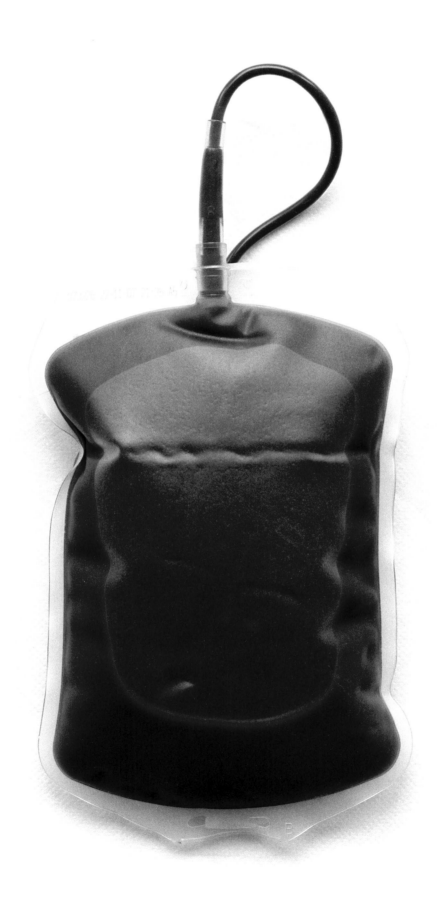

Brot

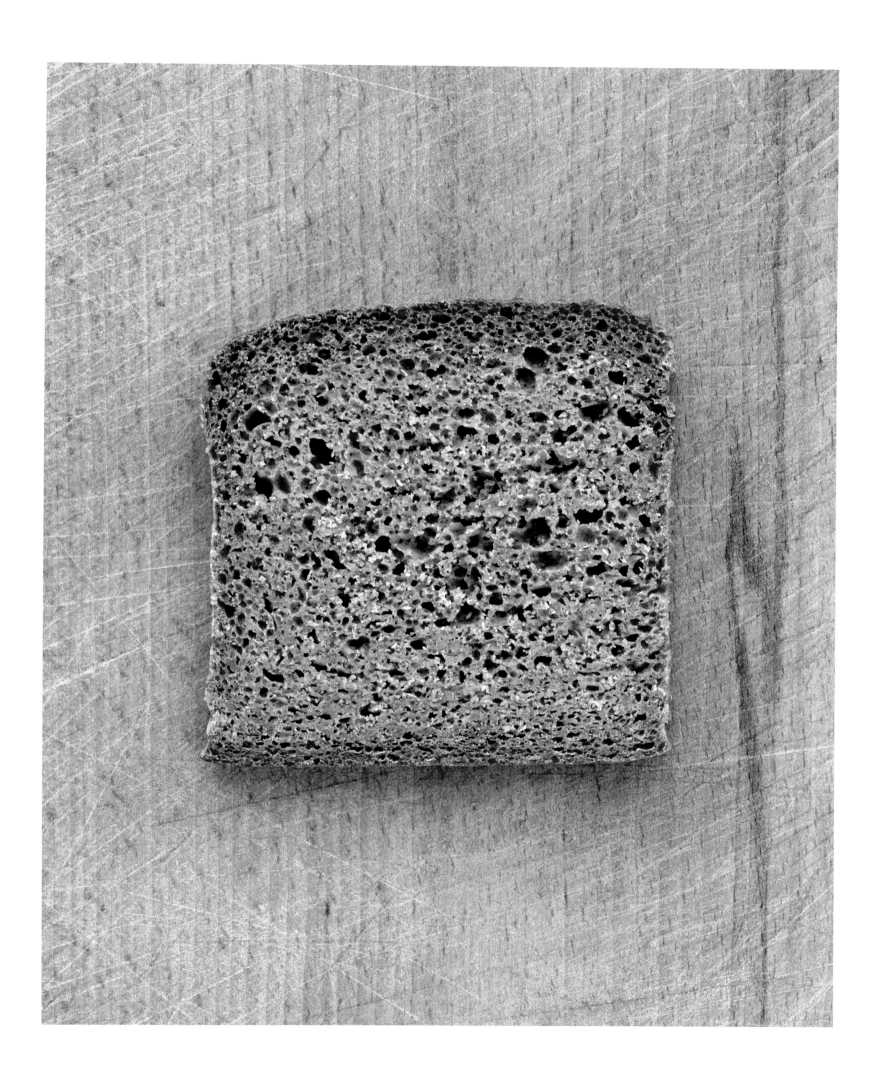

Buch

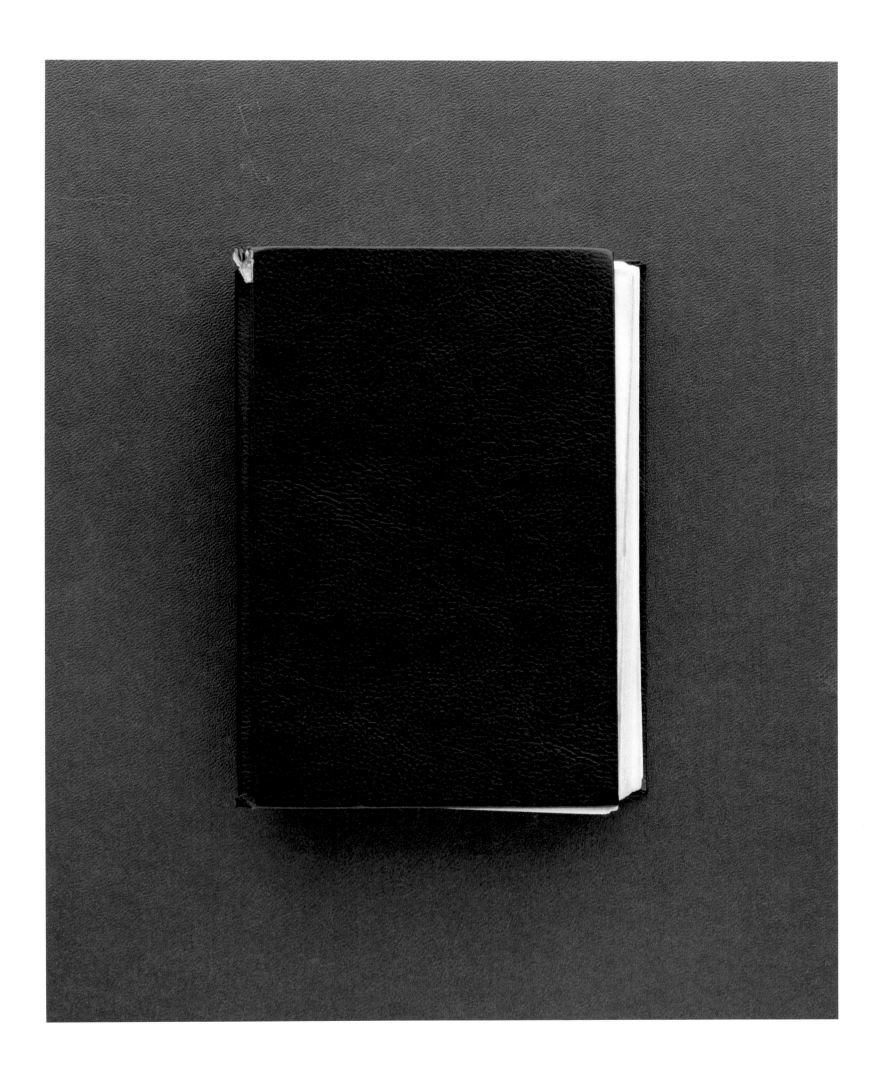

Butter

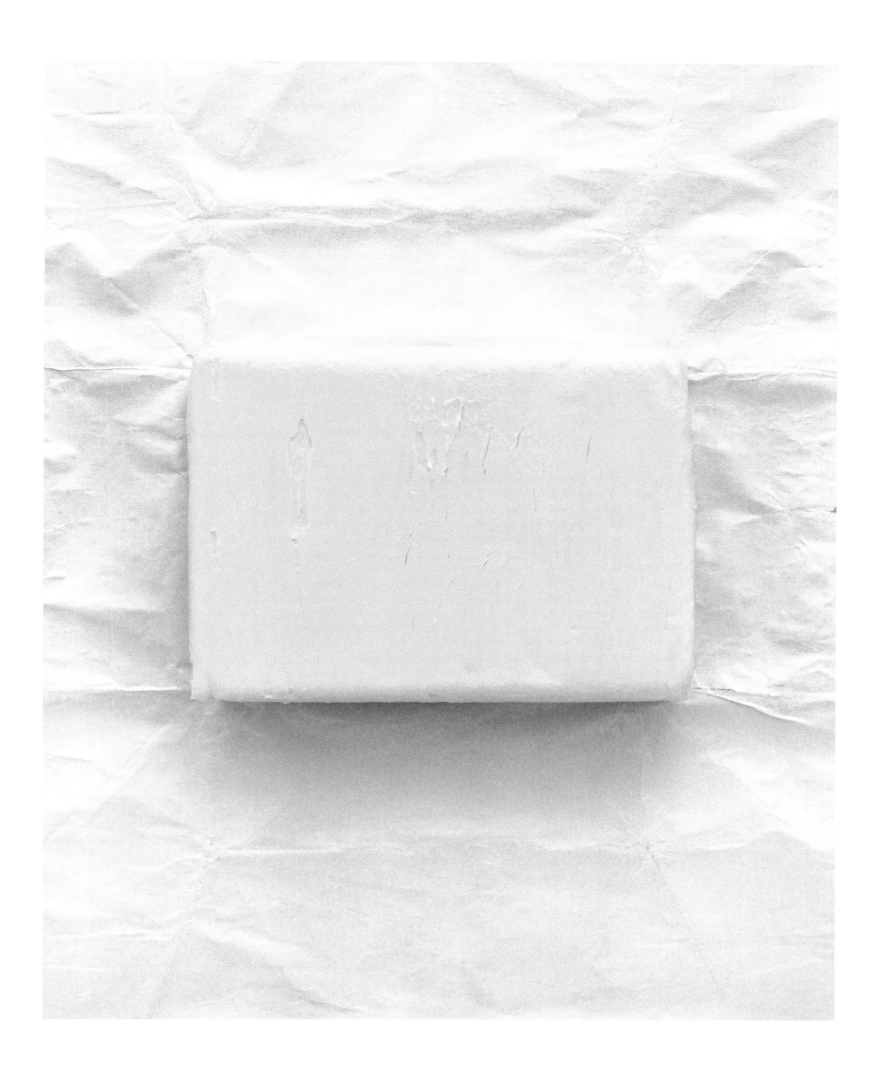

Eau de Cologne

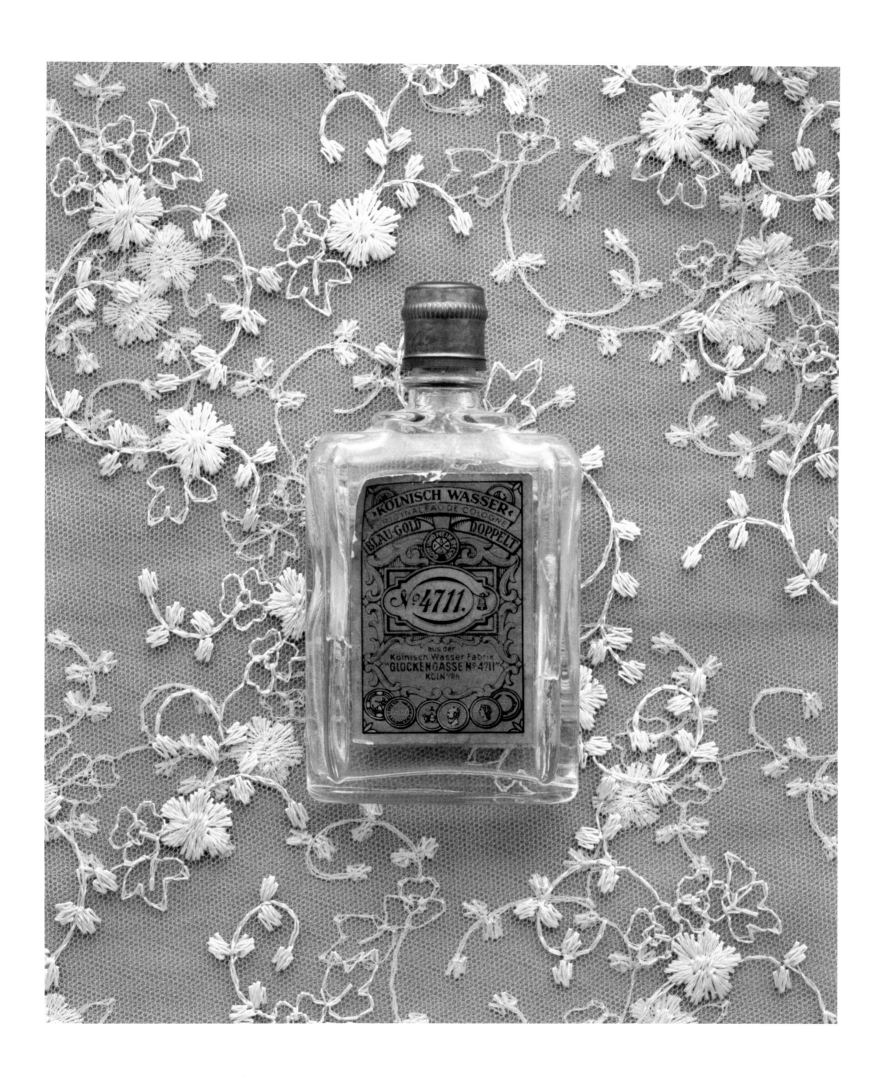

Ei

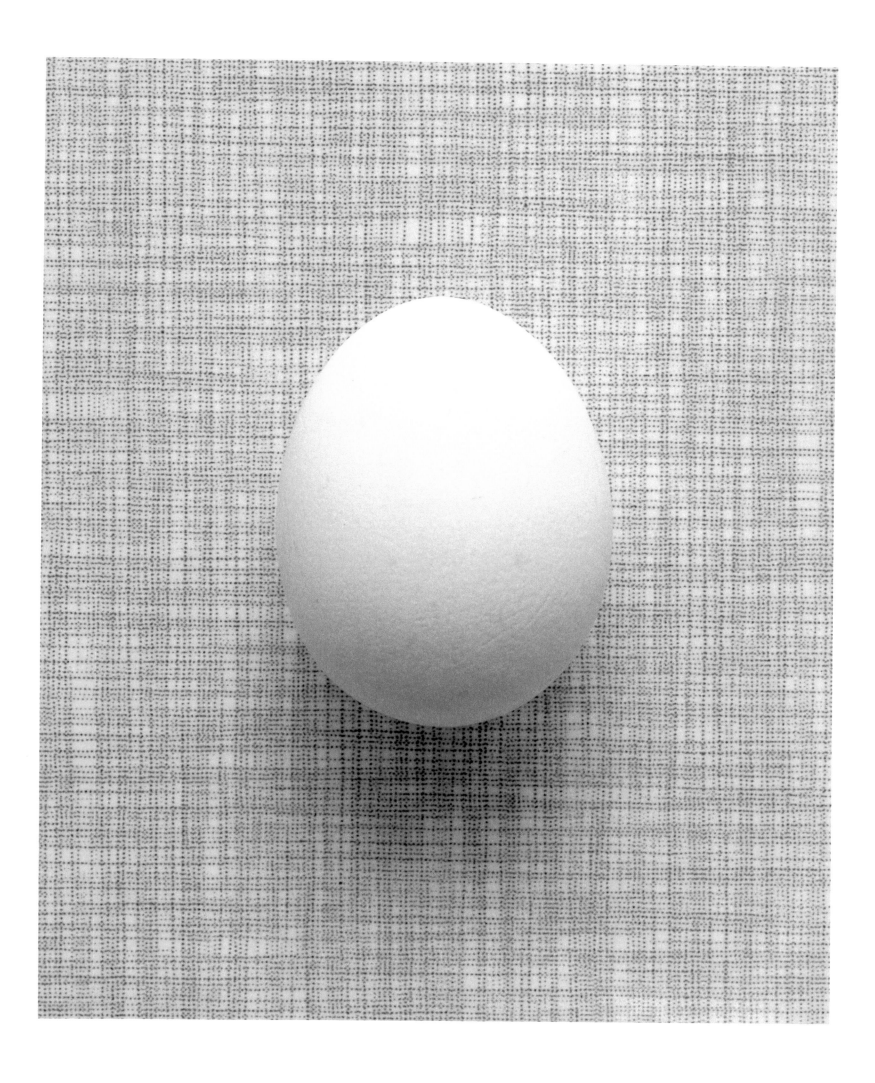

Fieberthermometer

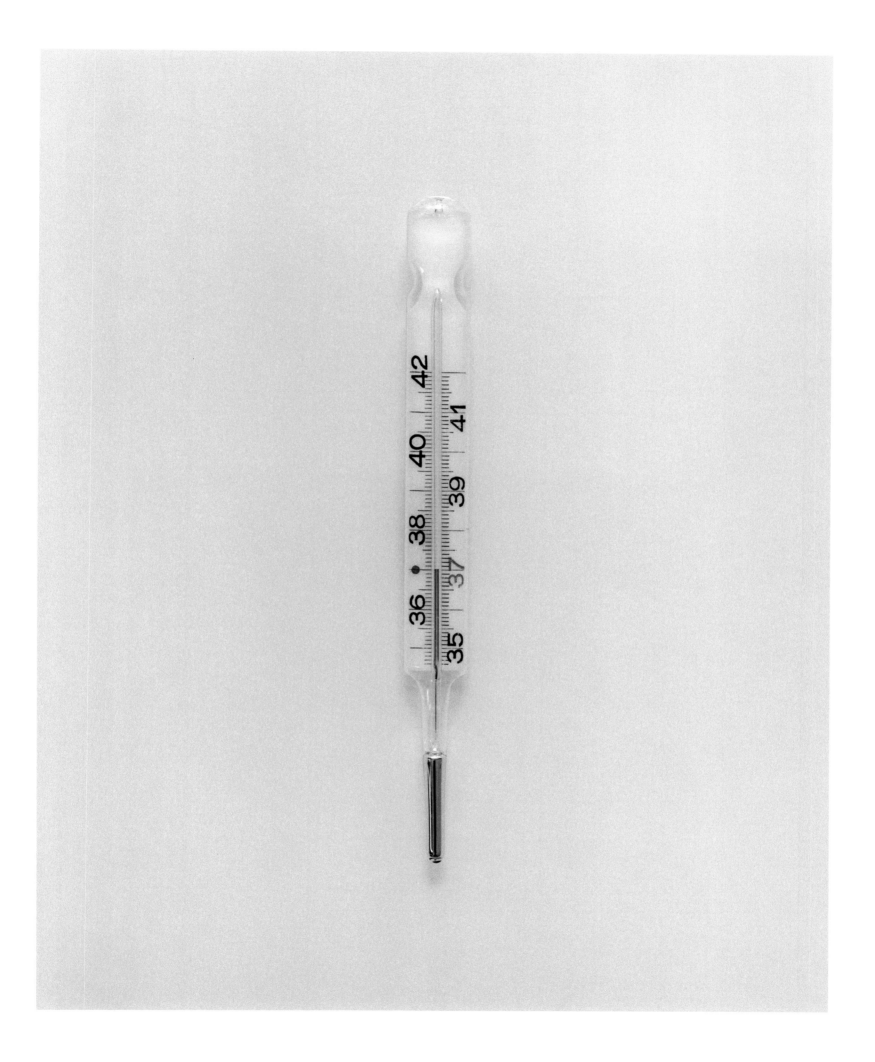

Fisch

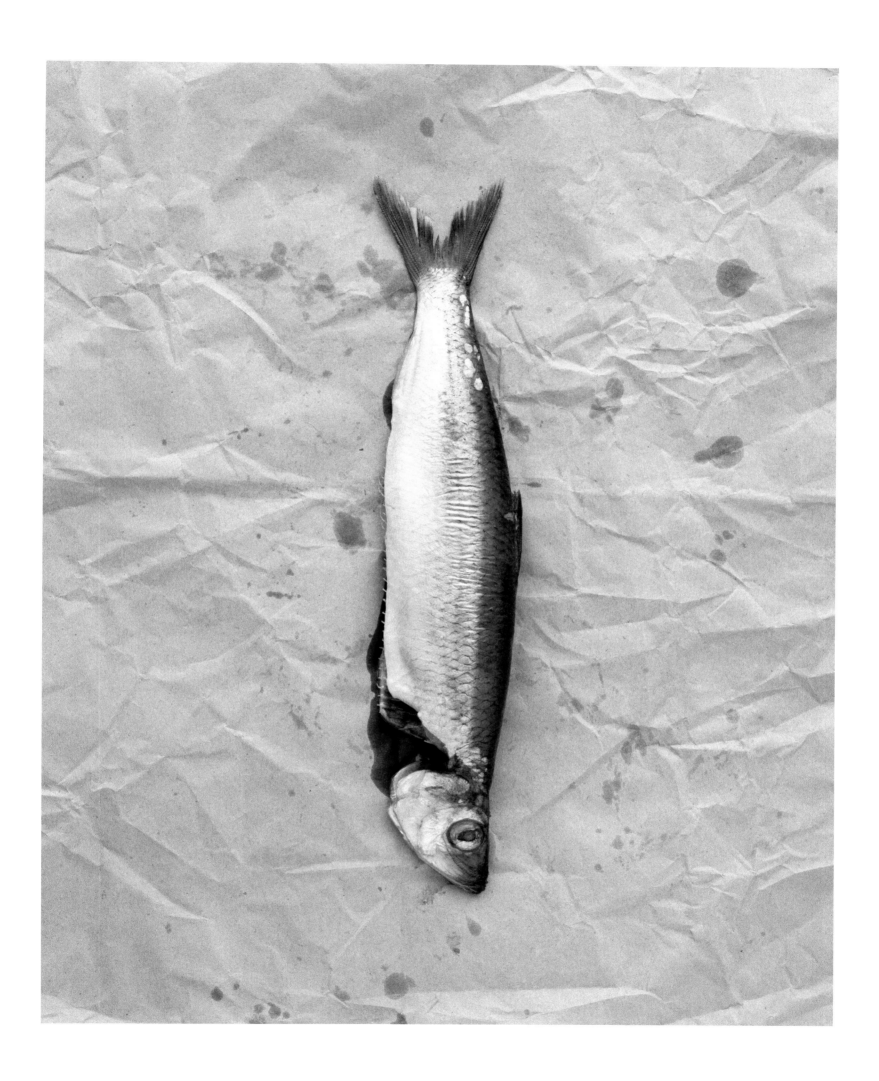

Fleisch

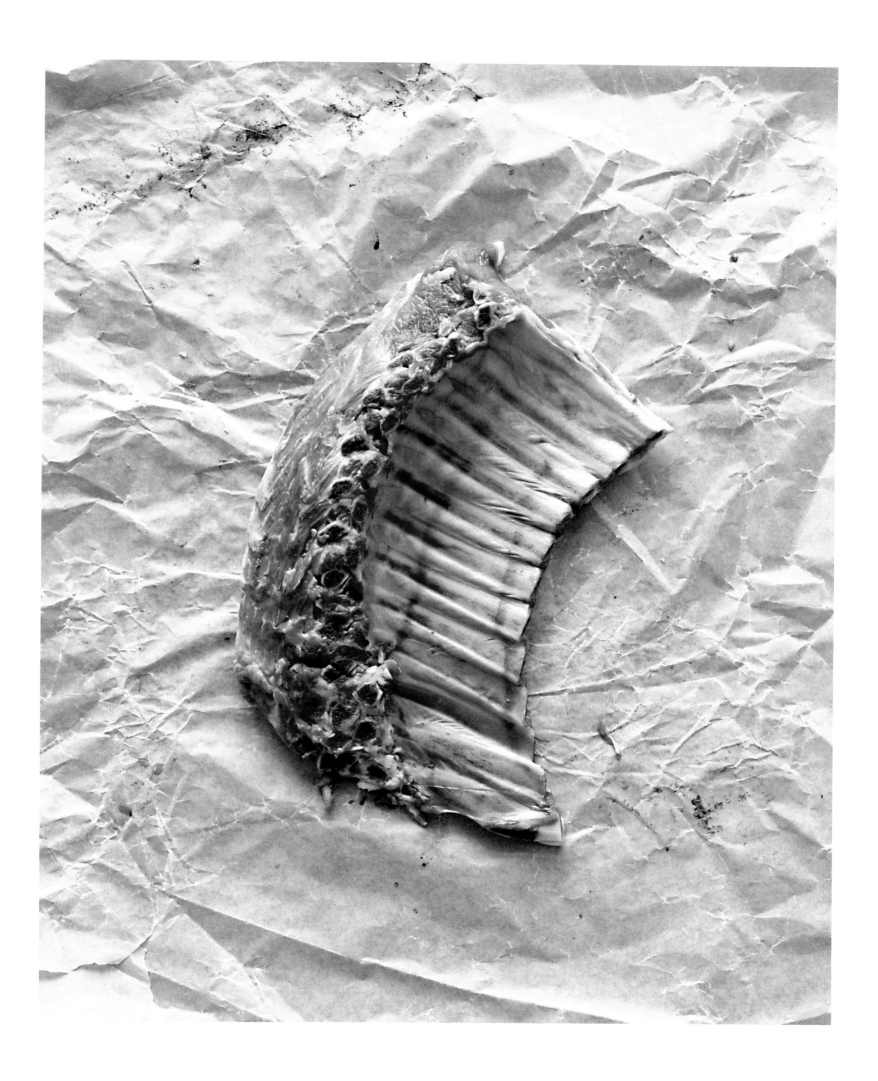

Flöte

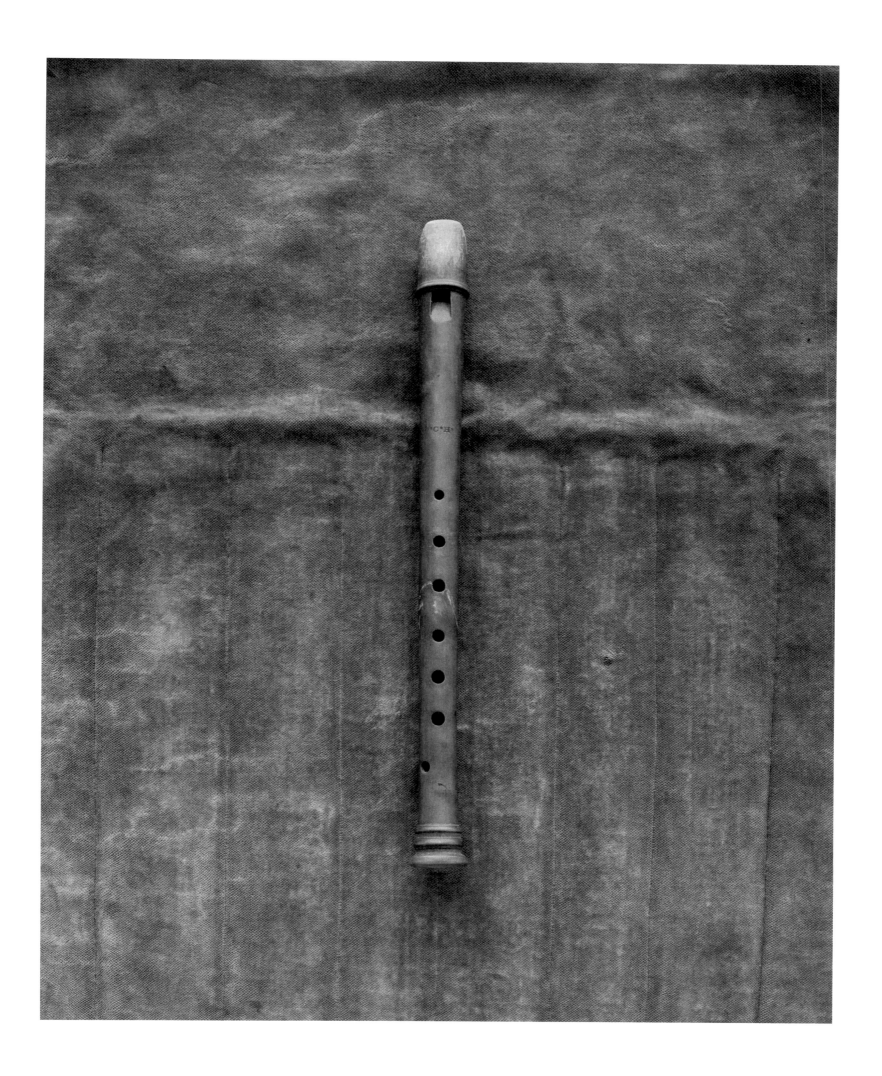

Gaspedal

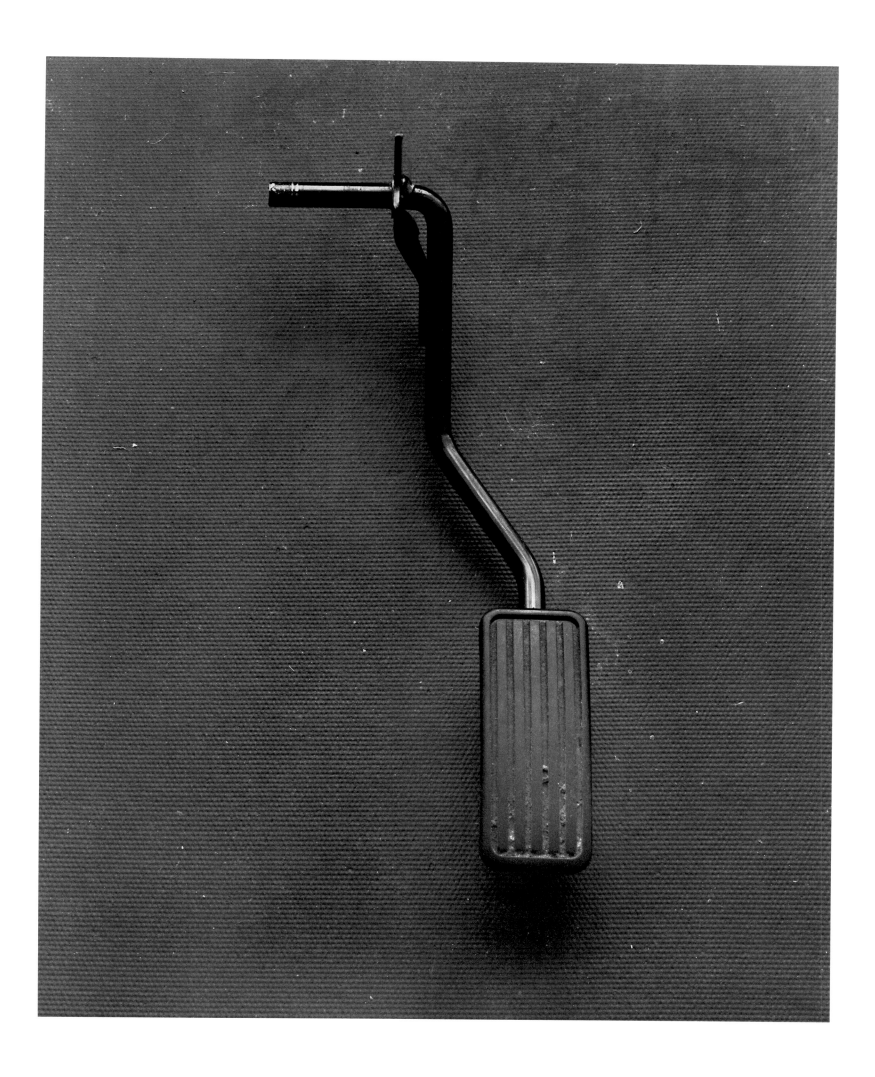

Gebiss

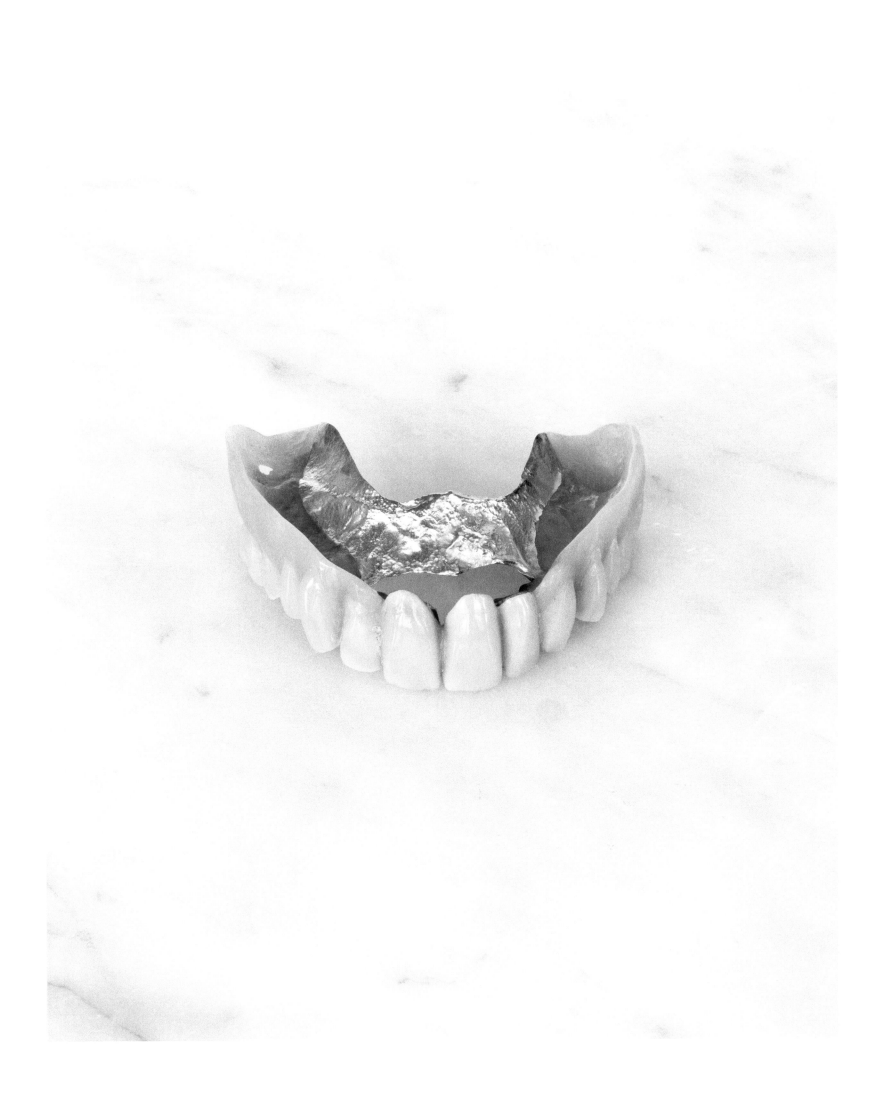

Geld

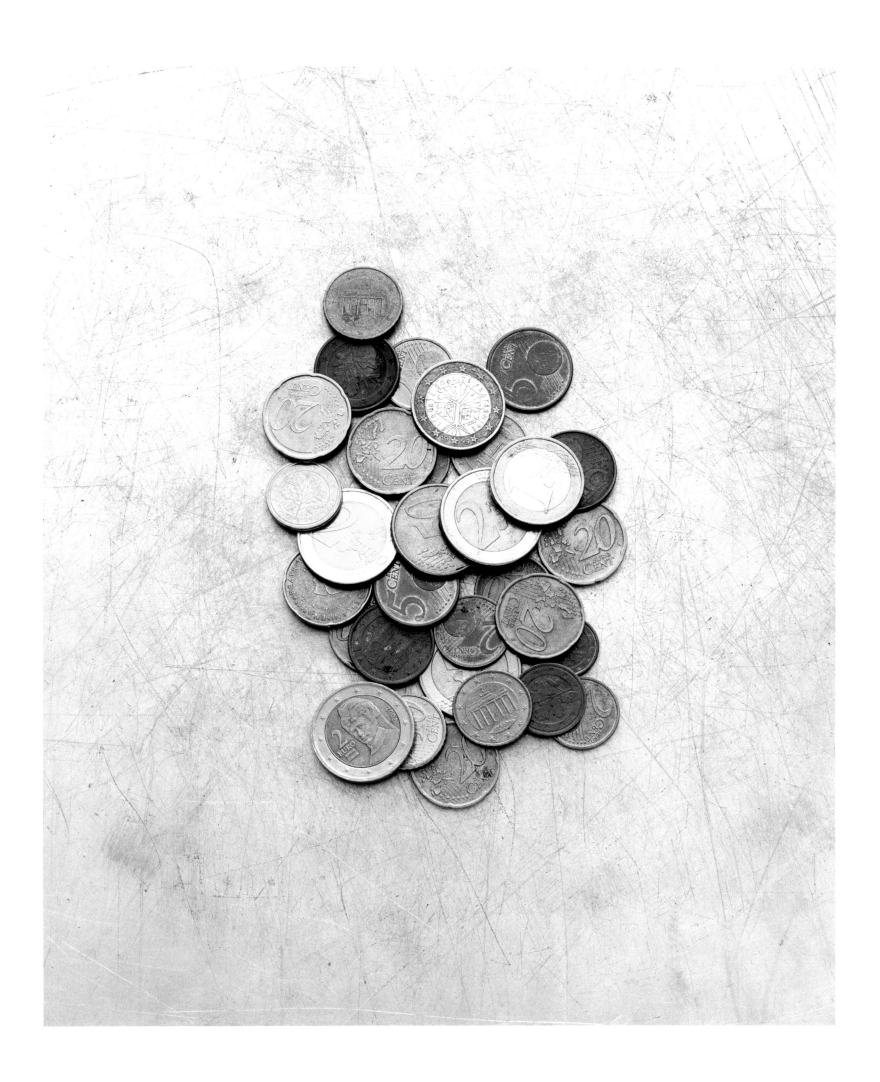

Glas Wasser

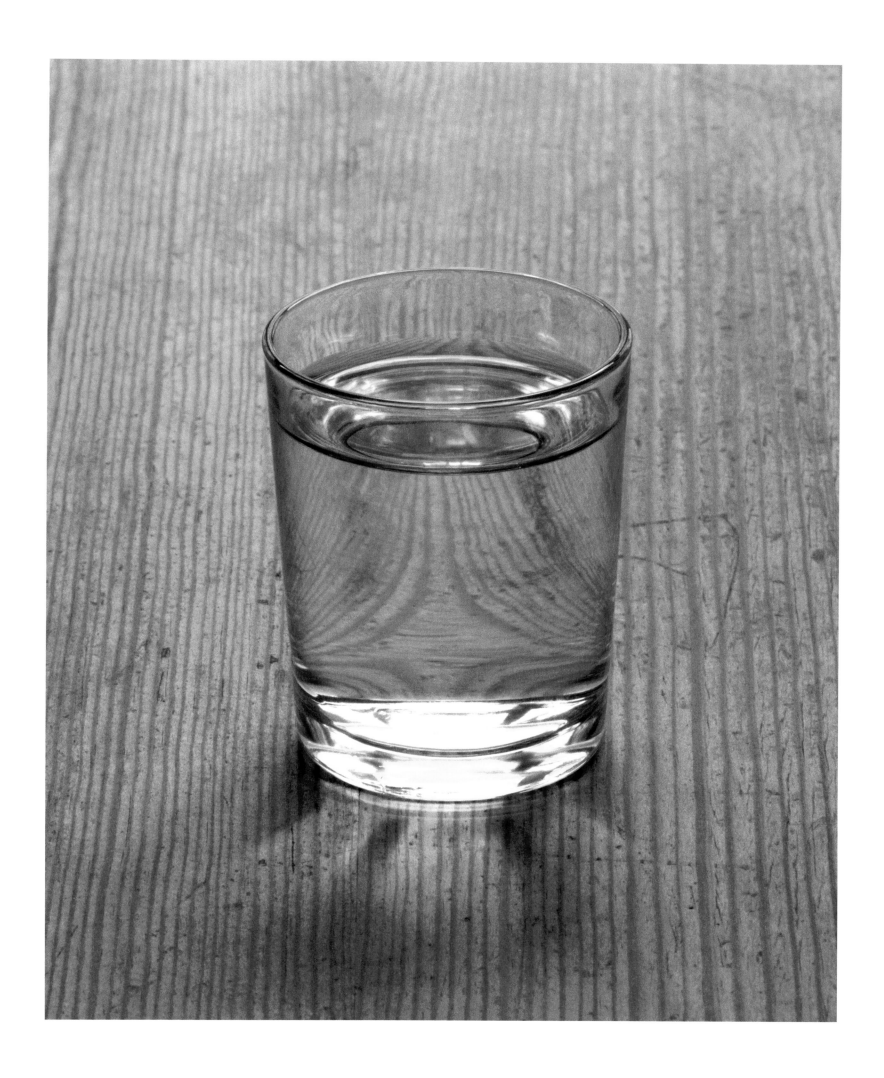

Glasauge

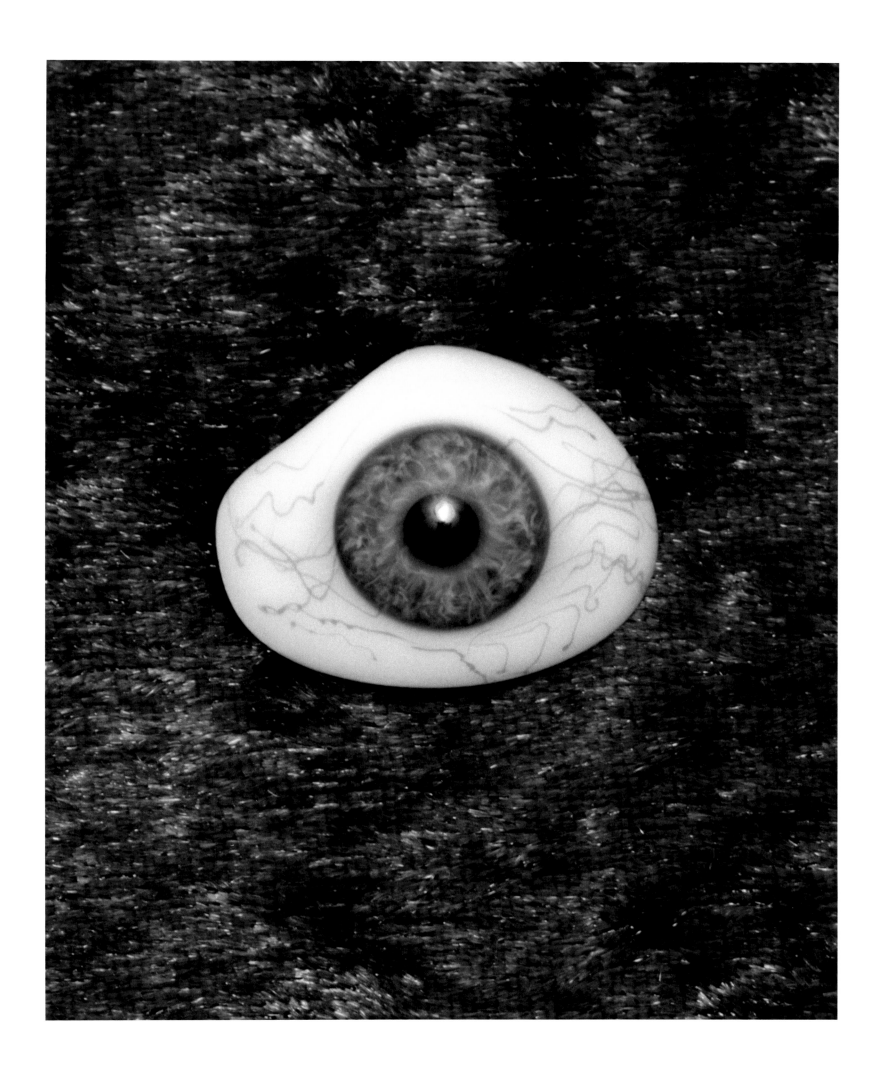

Glühbirne

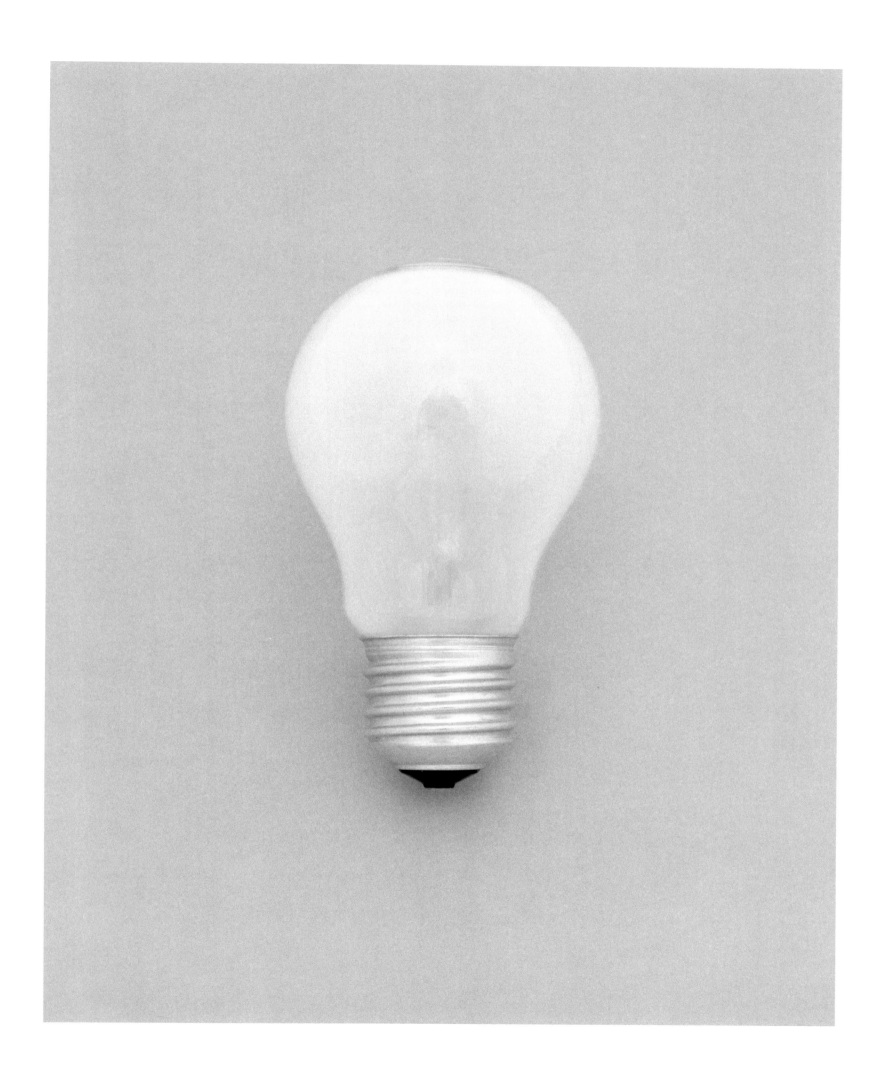

Hammer

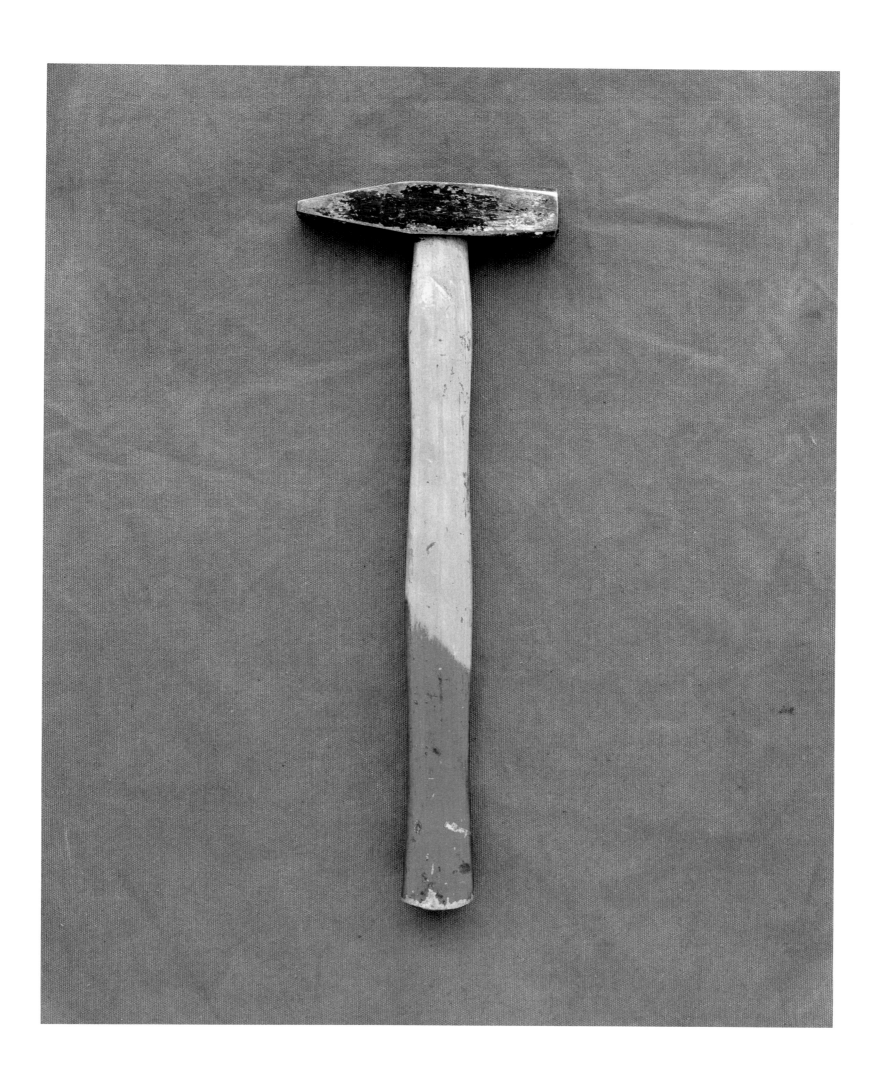

Handprothese

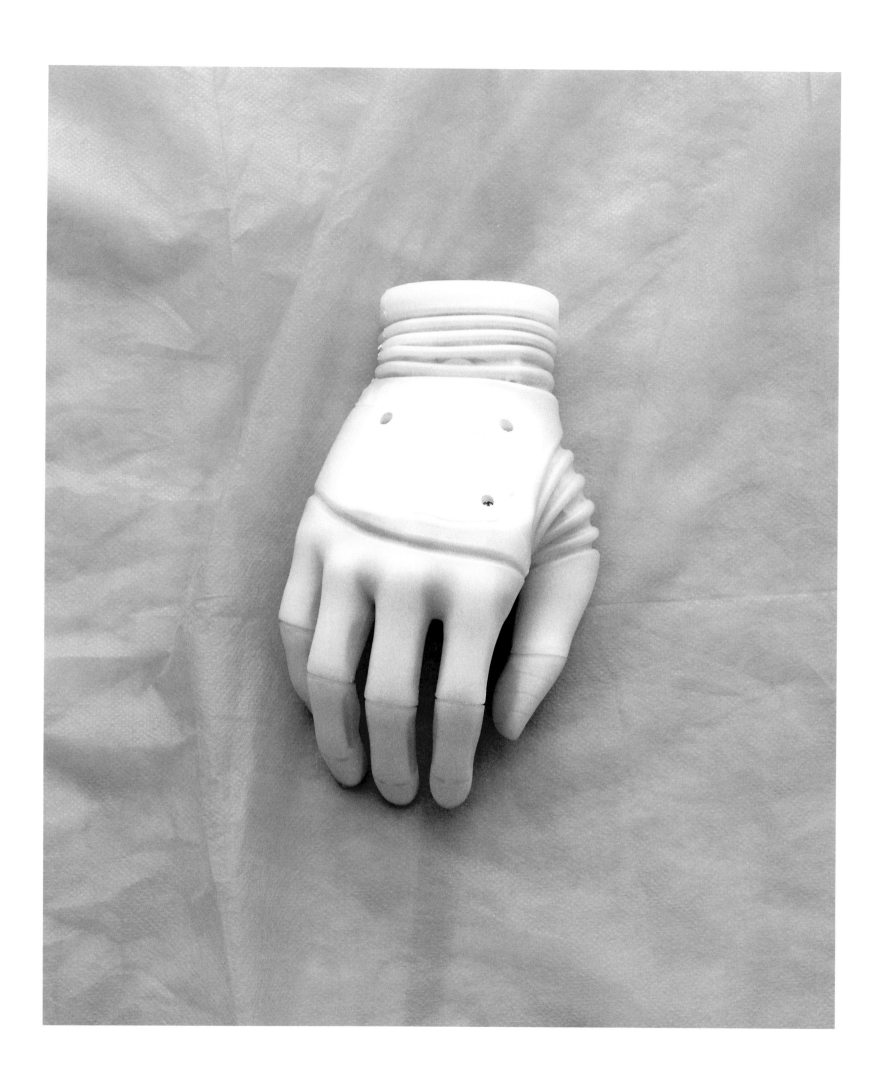

Handschuhe

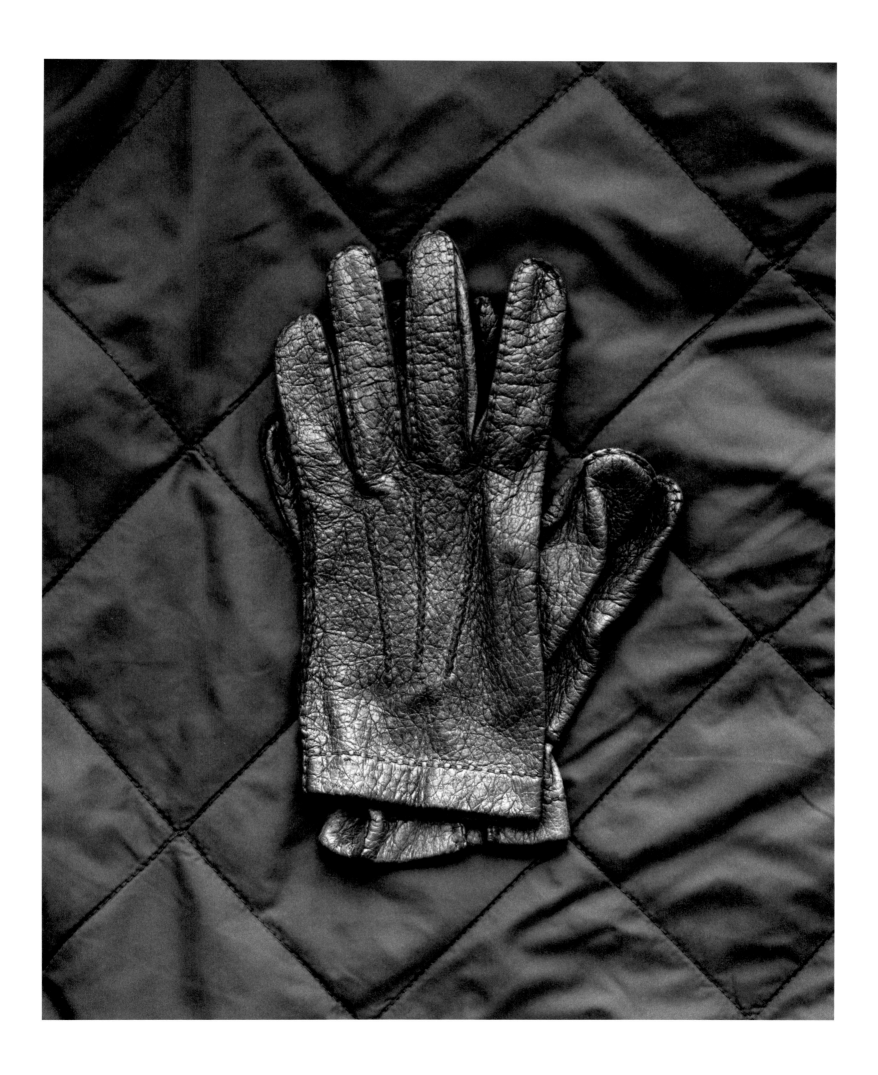

Hühnerbein

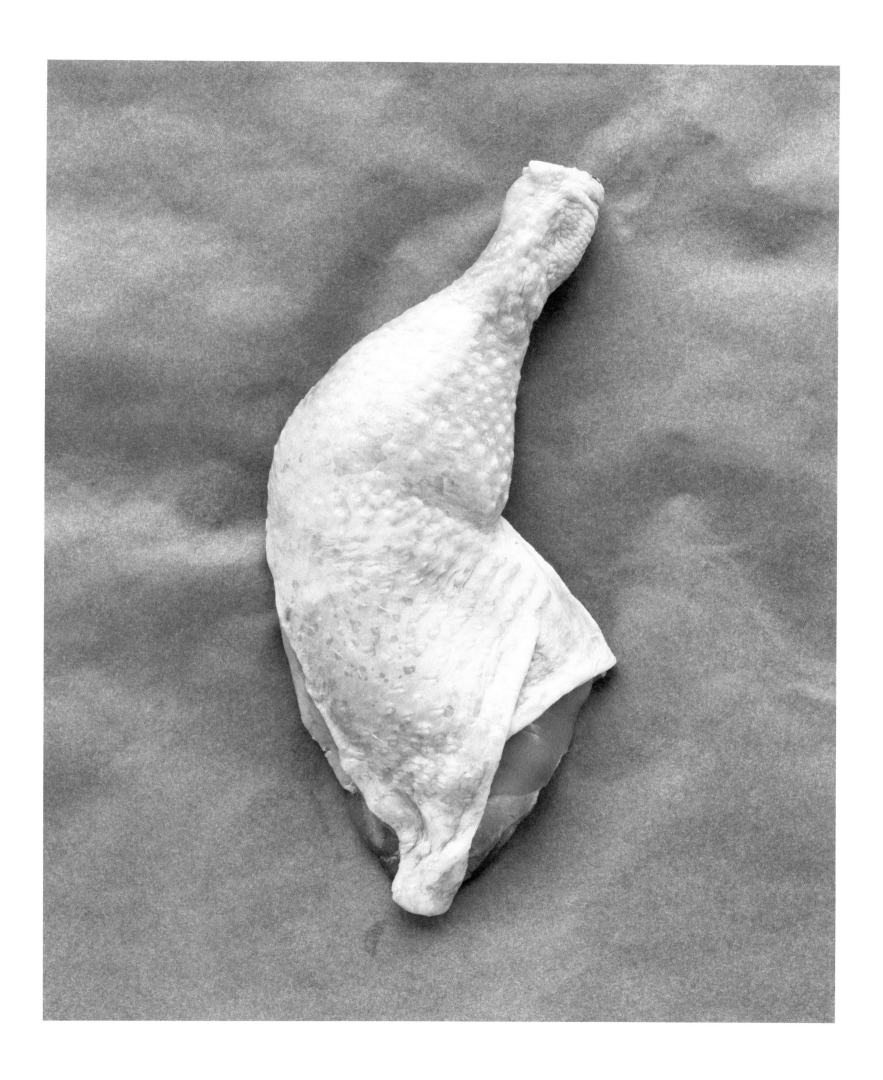

Kabel

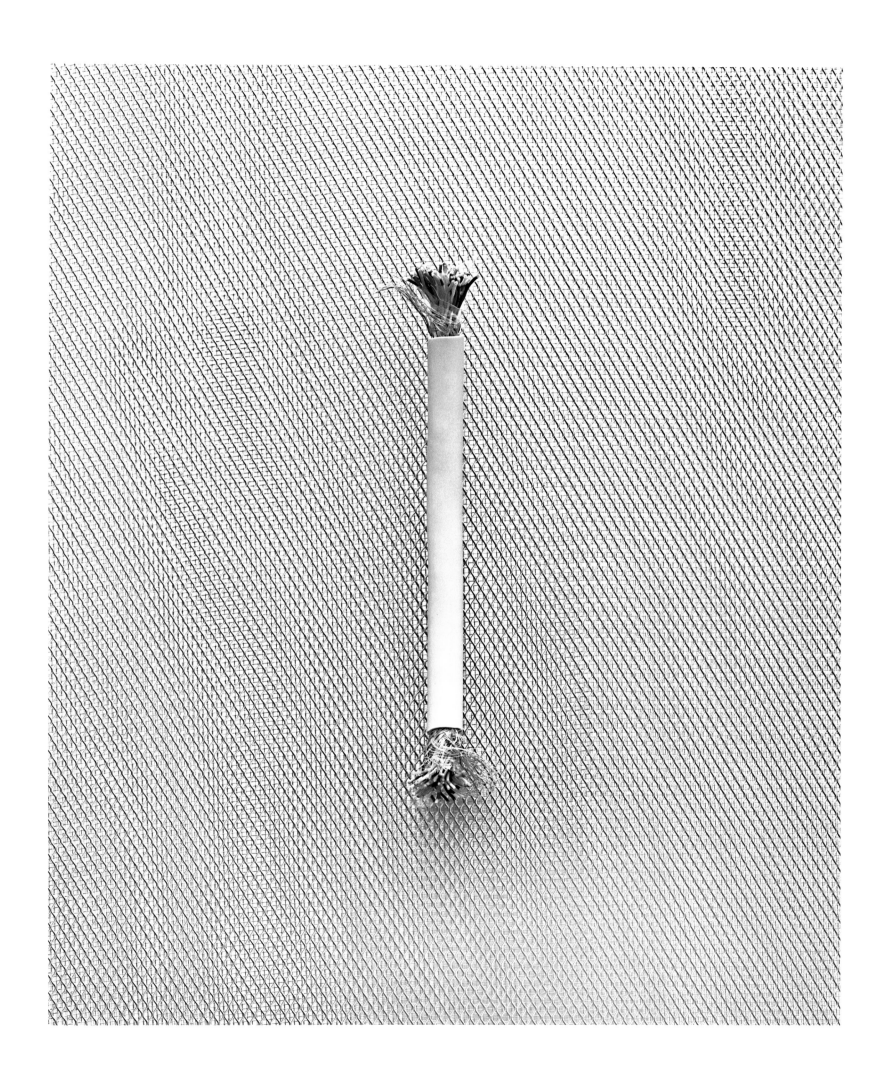

Kalender

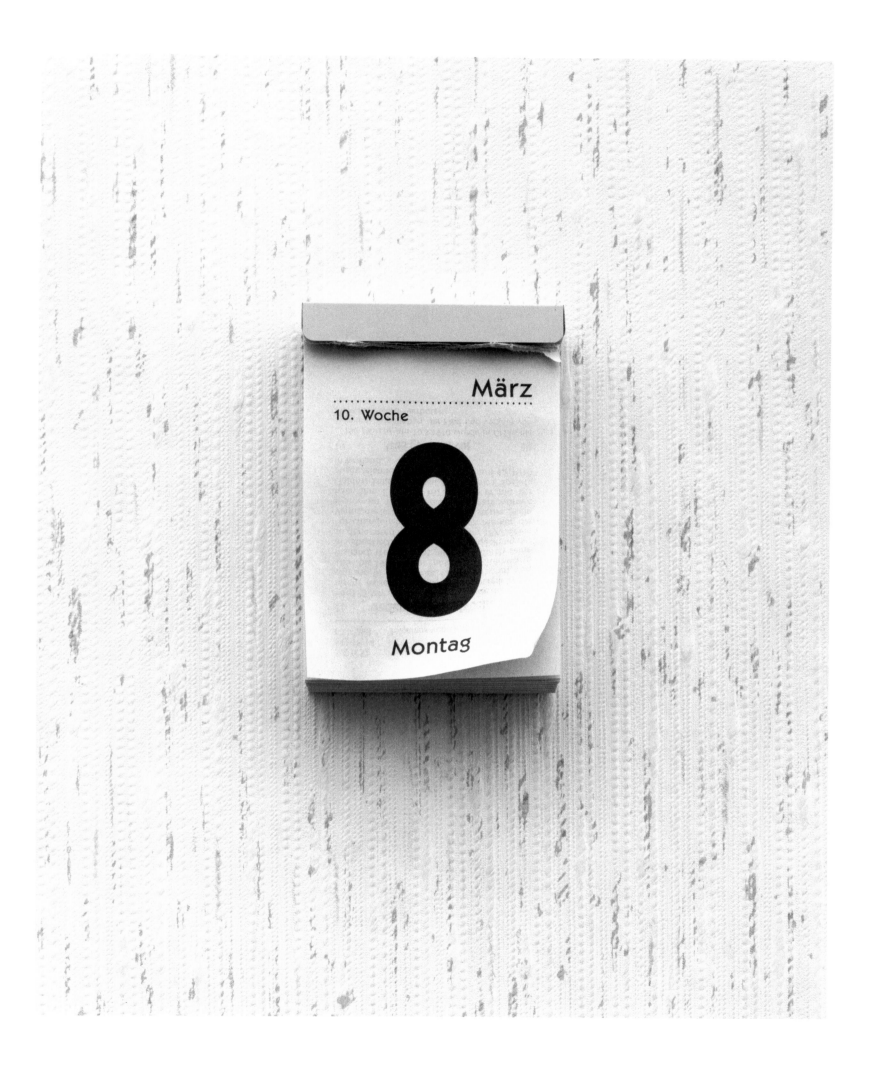

Kamm

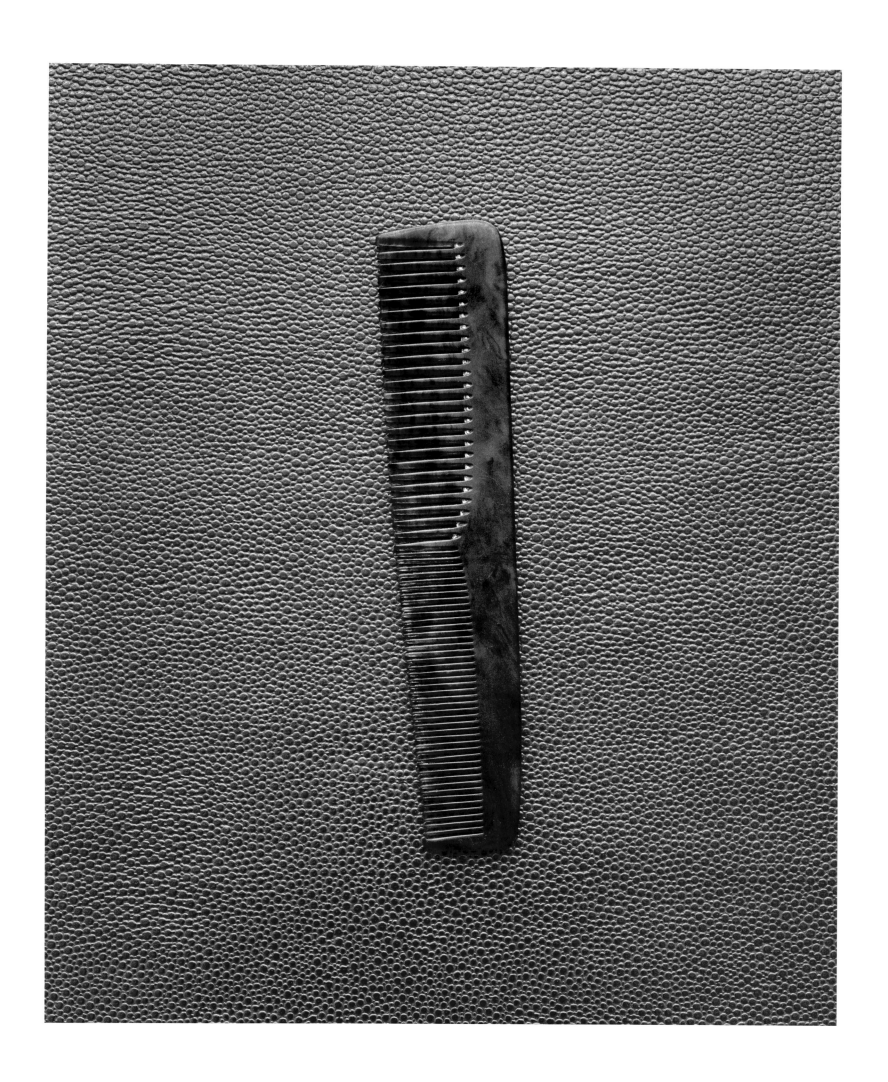

Kartoffel

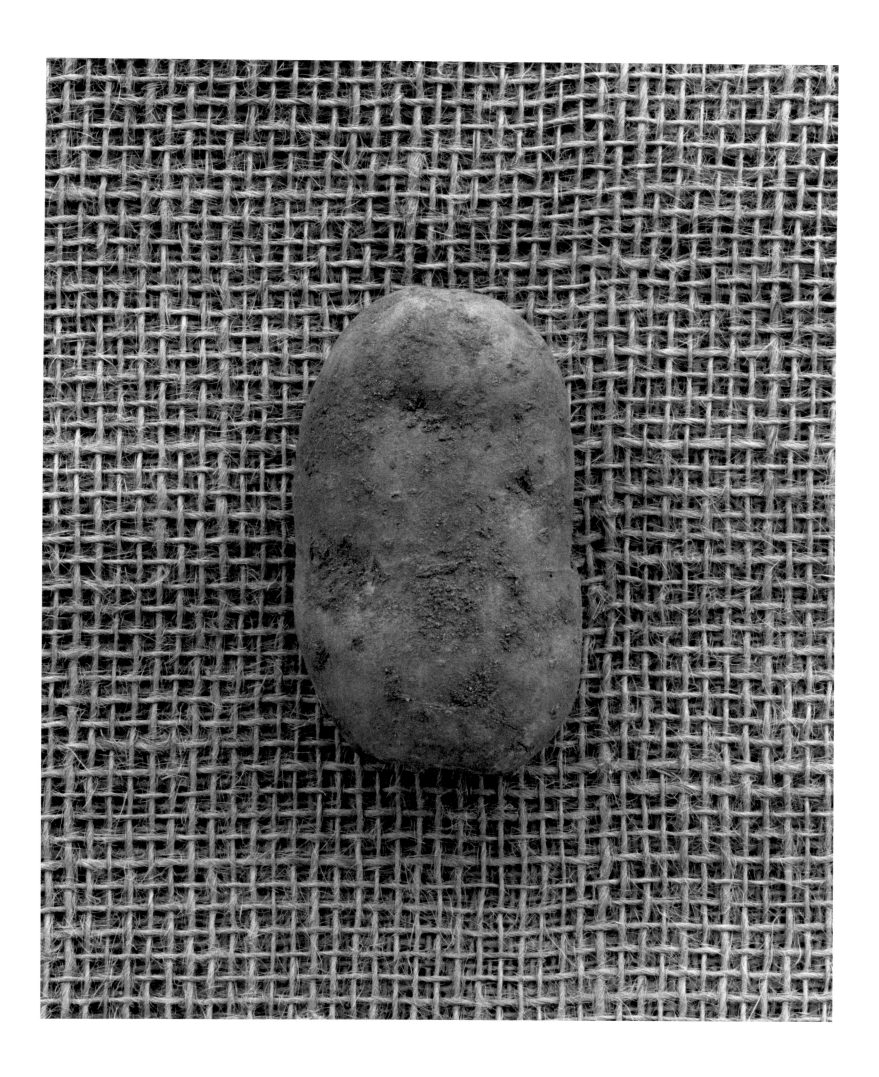

Kissen

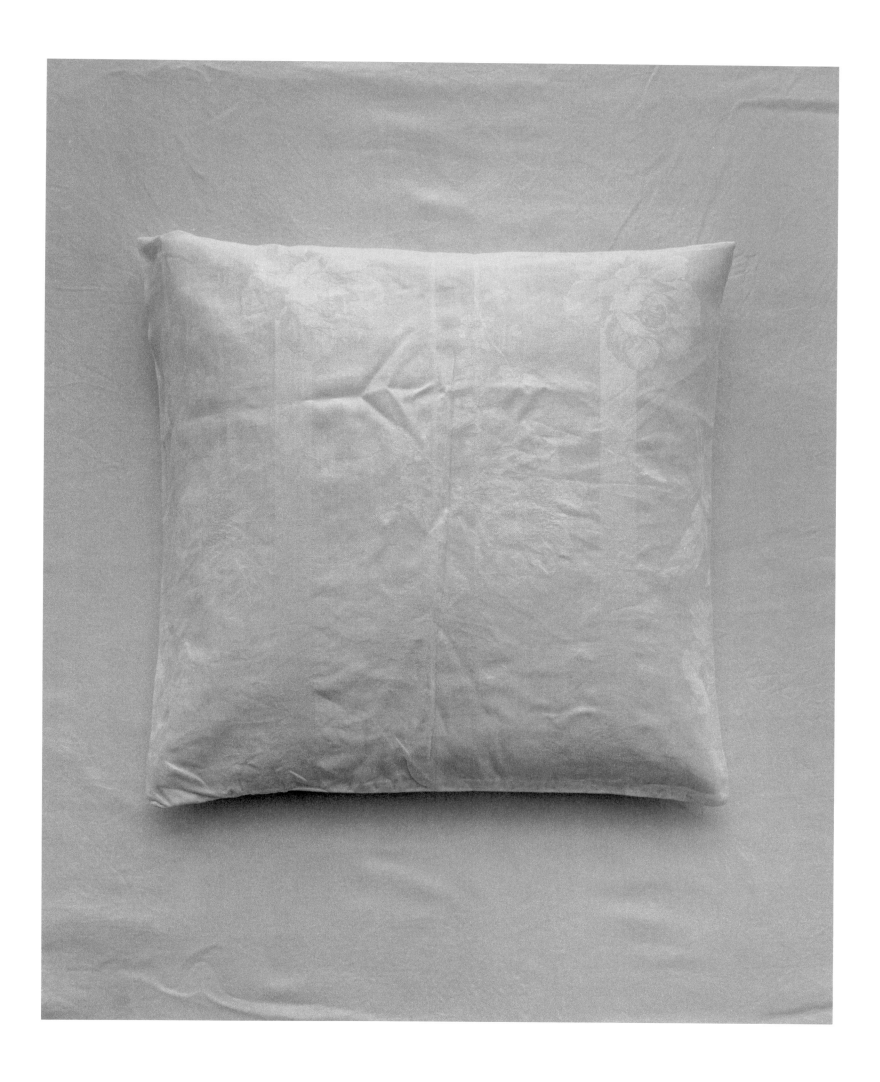

Klopapier

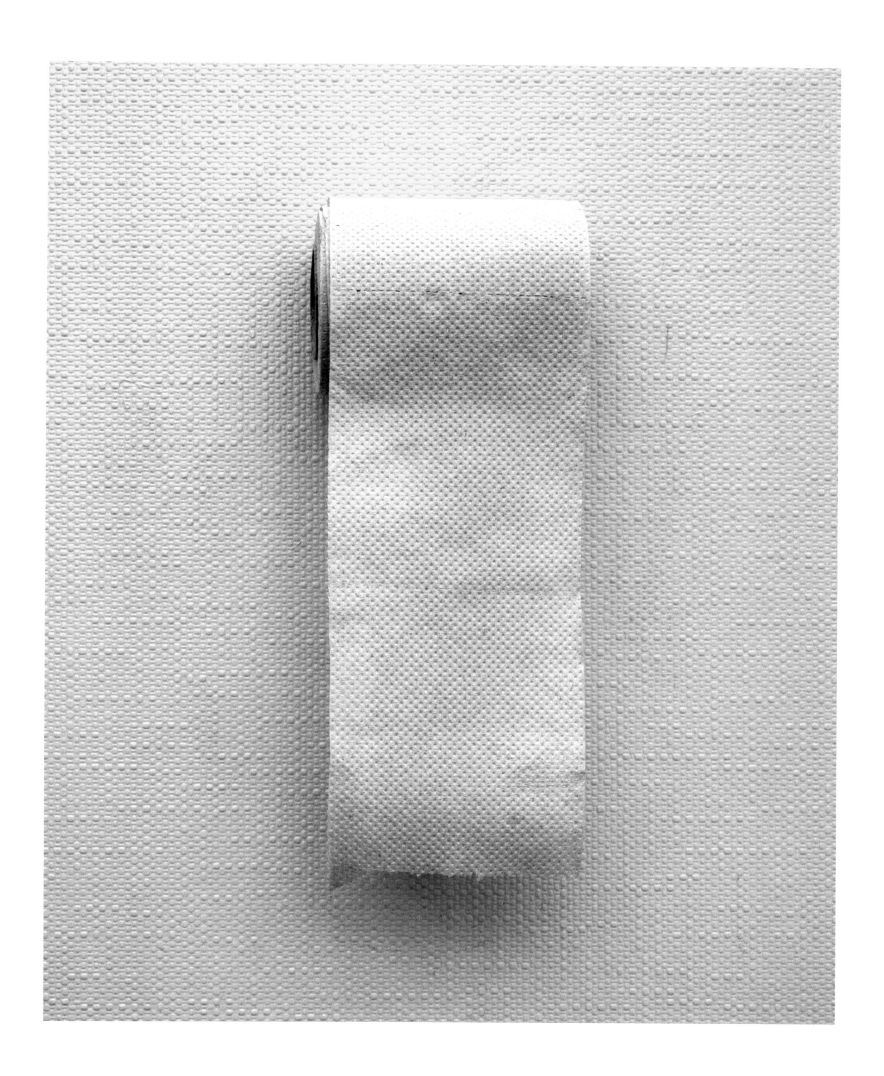

Lippenstift

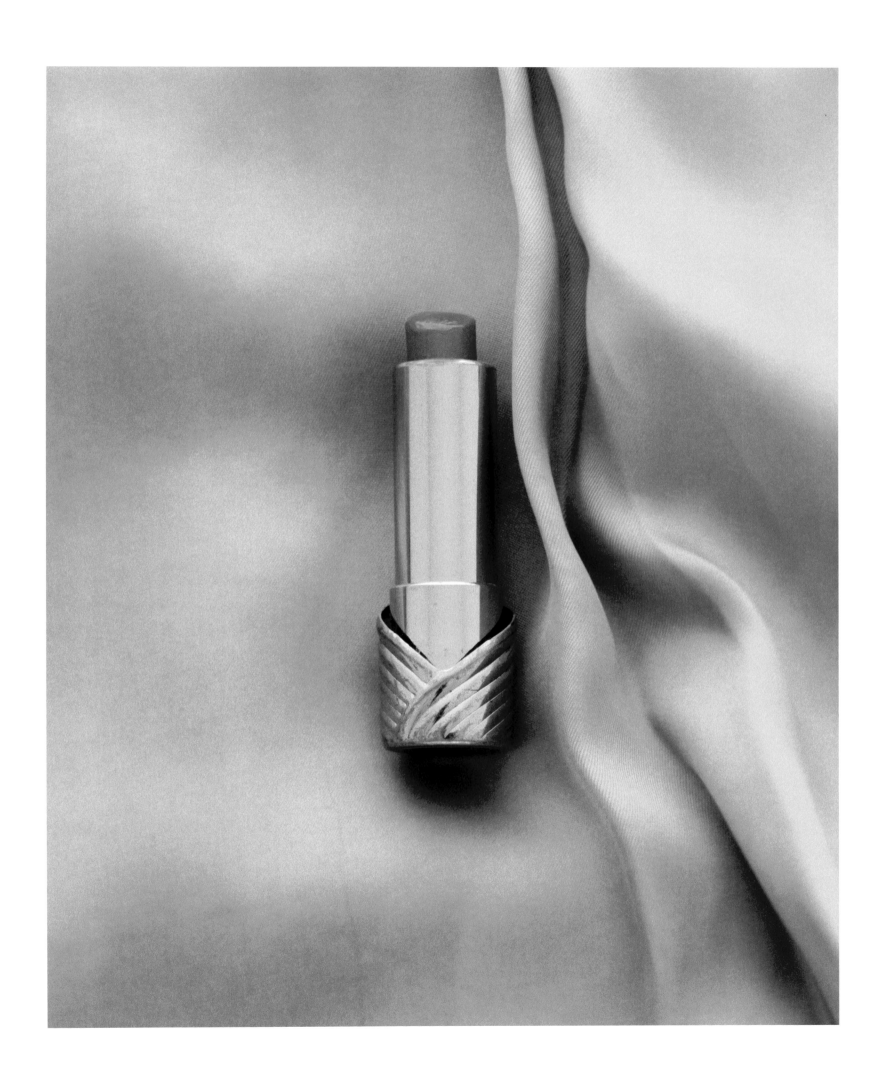

Möhre

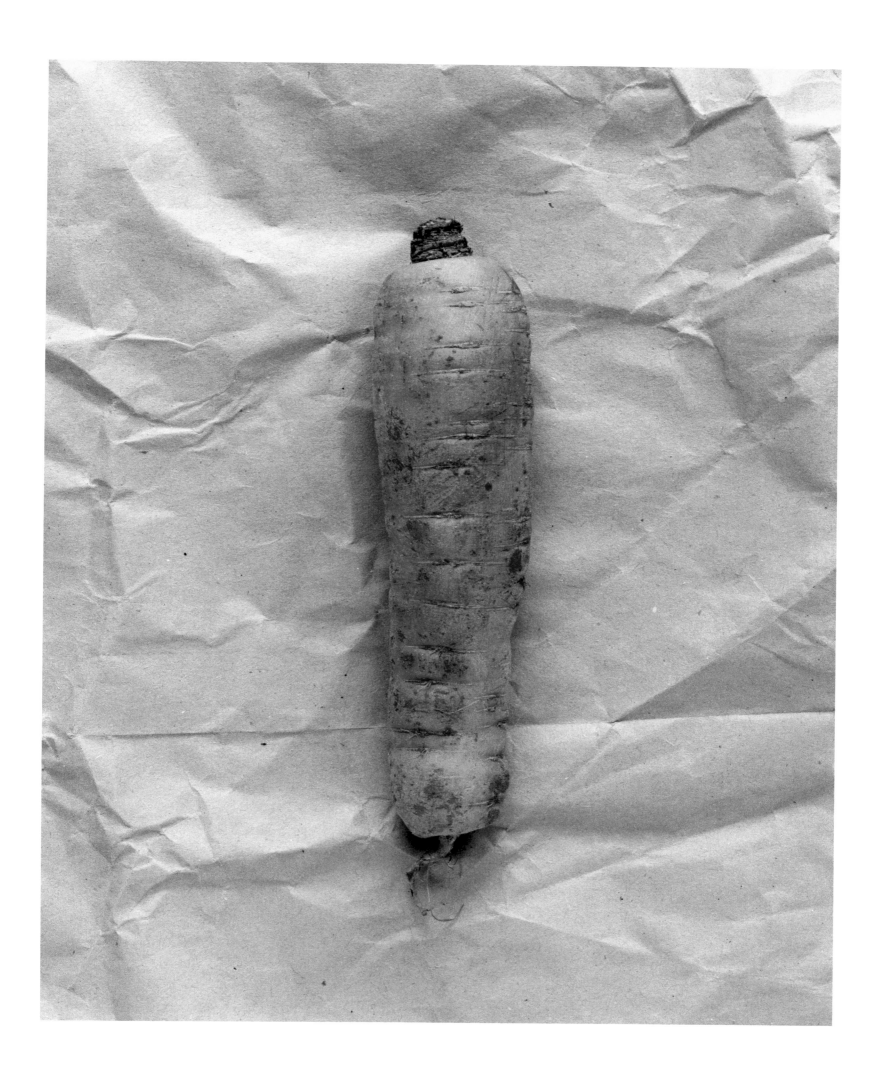

Nadel & Faden

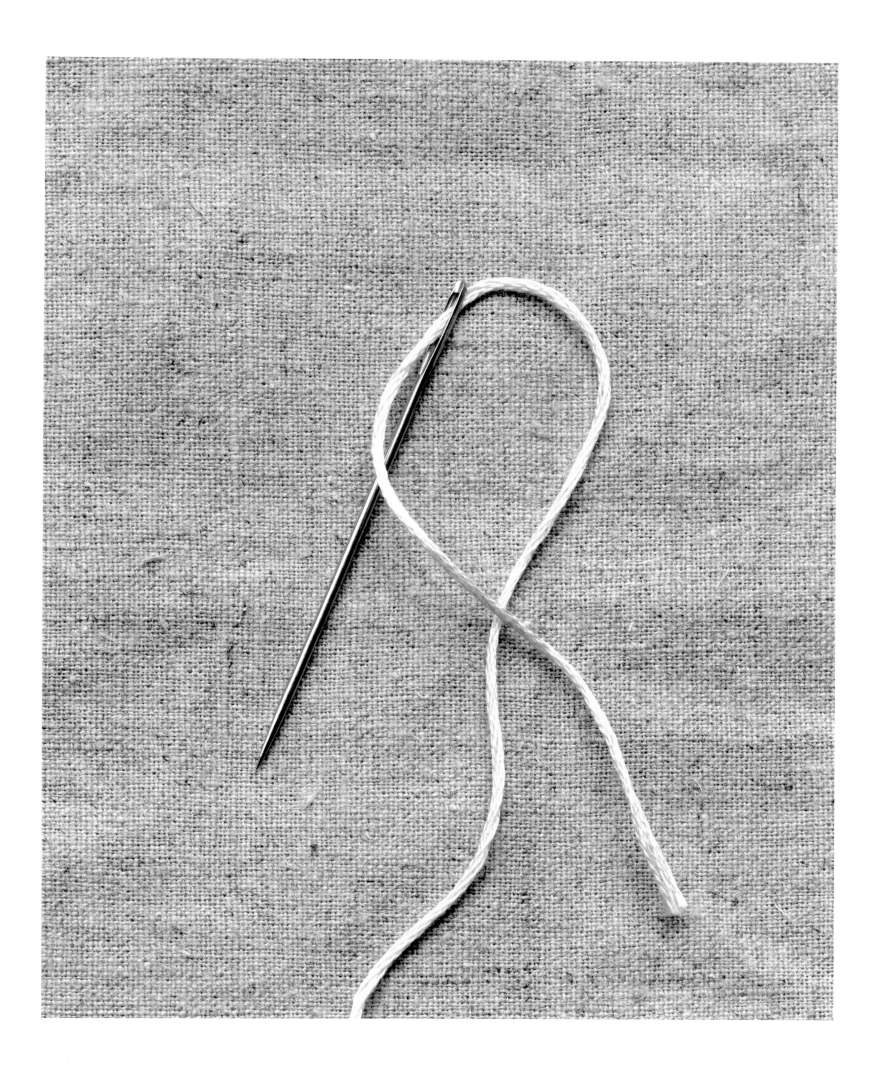

Nägel

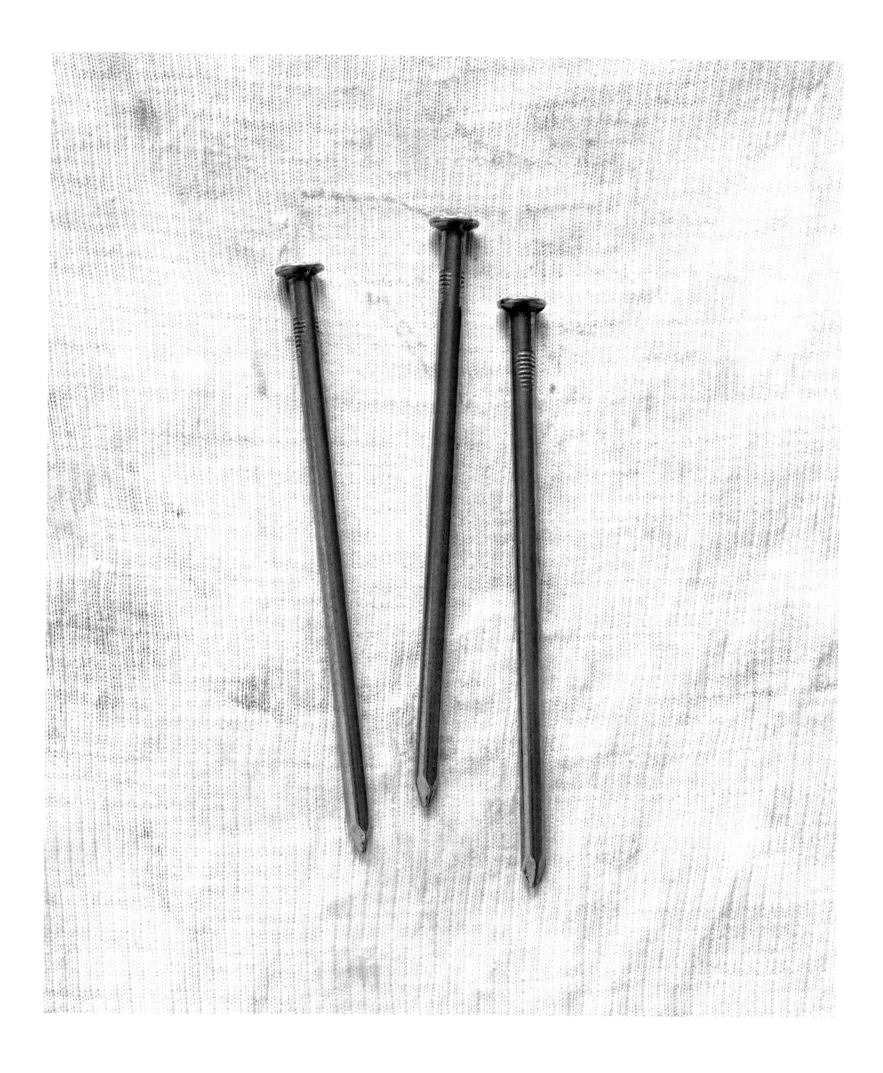

Nagelschere

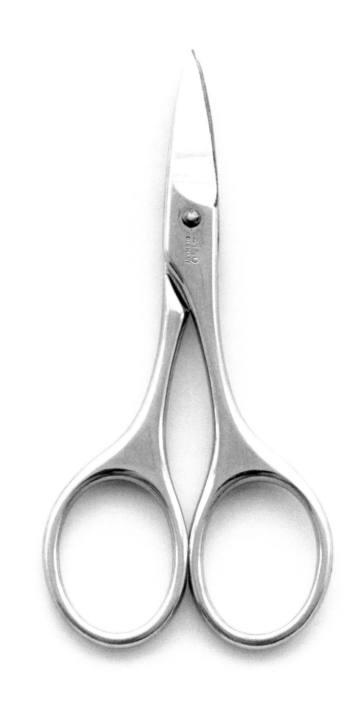

Öl

Onkel Alfred

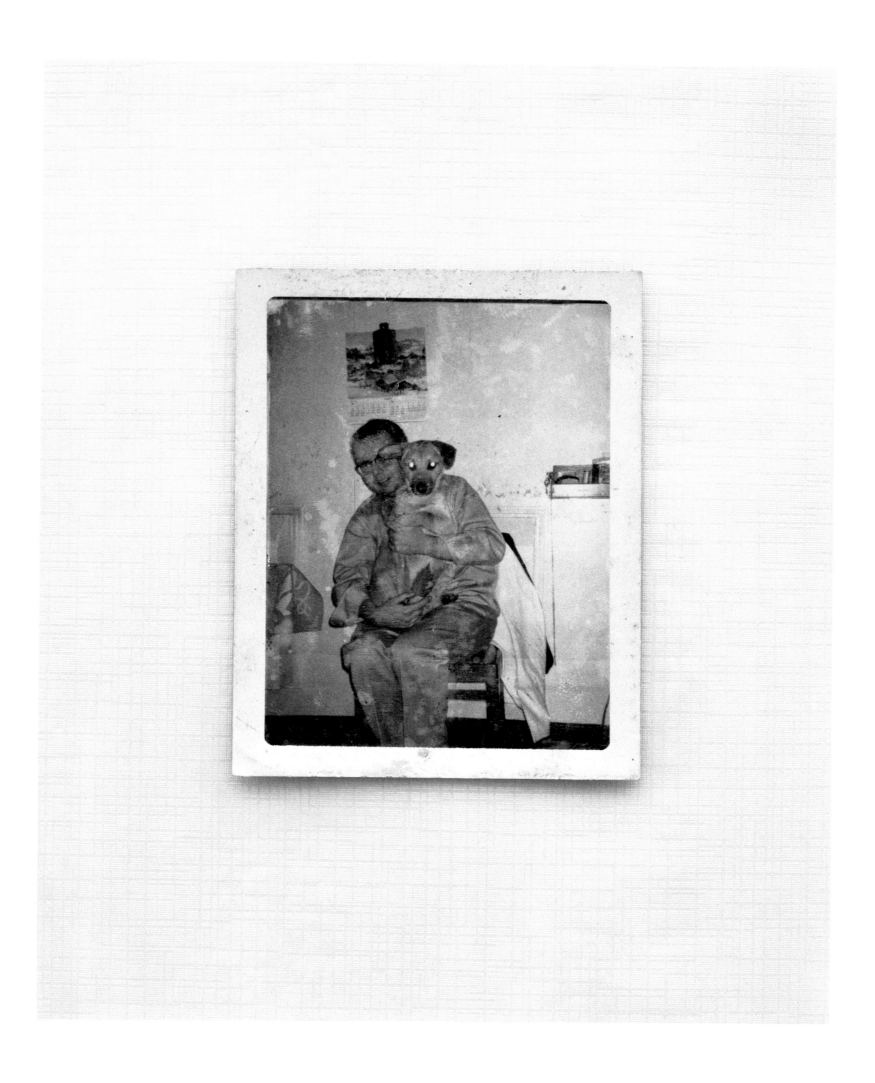

Pflaster

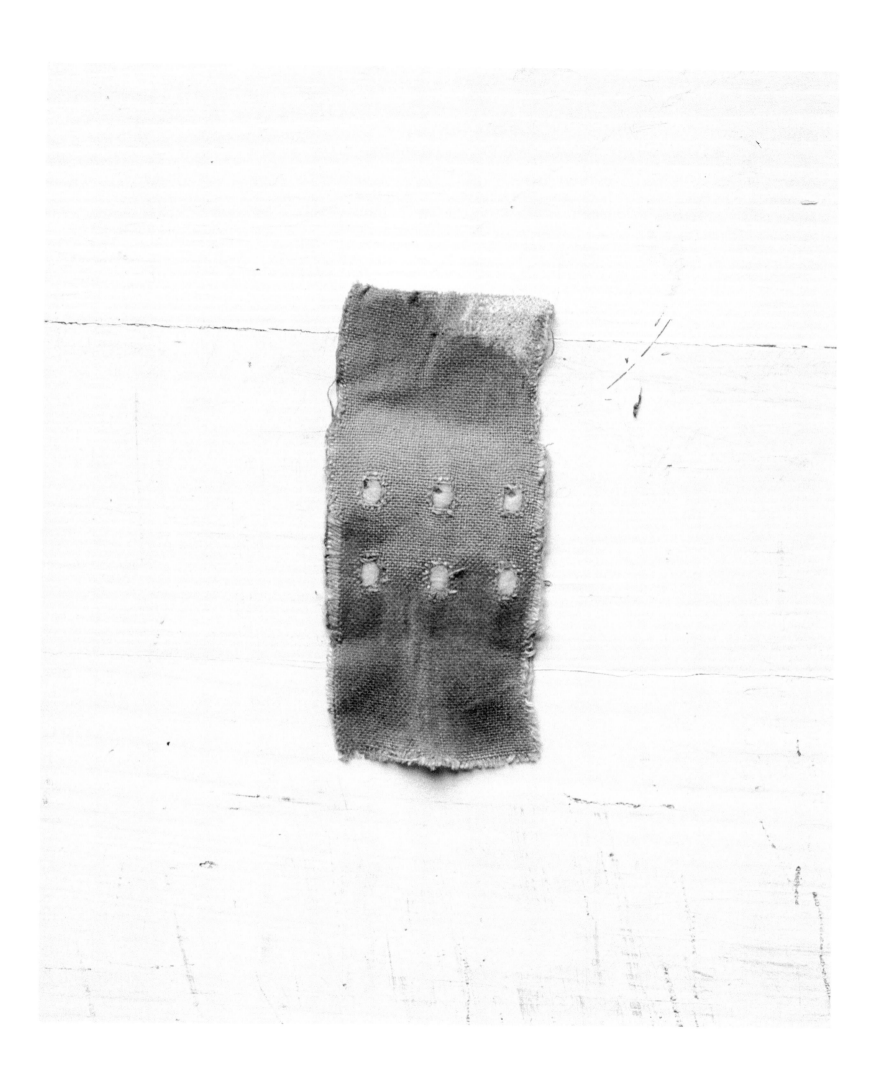

Pinzette

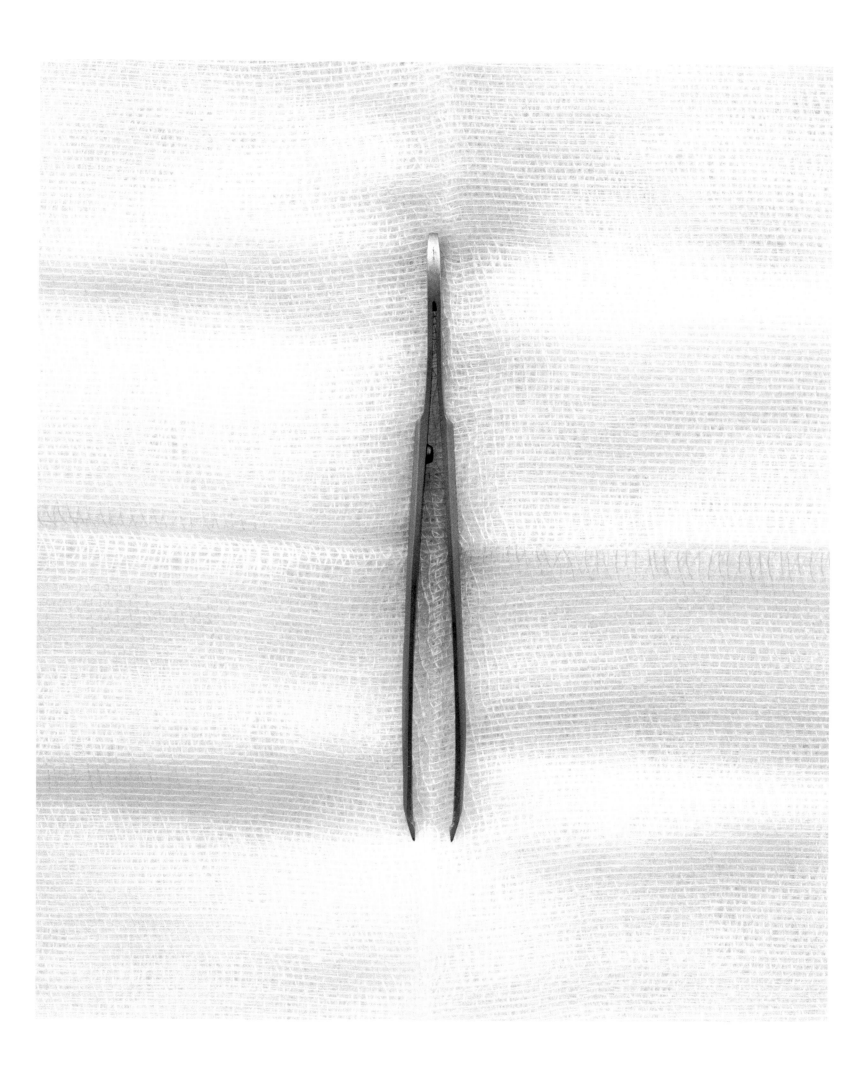

Pistole

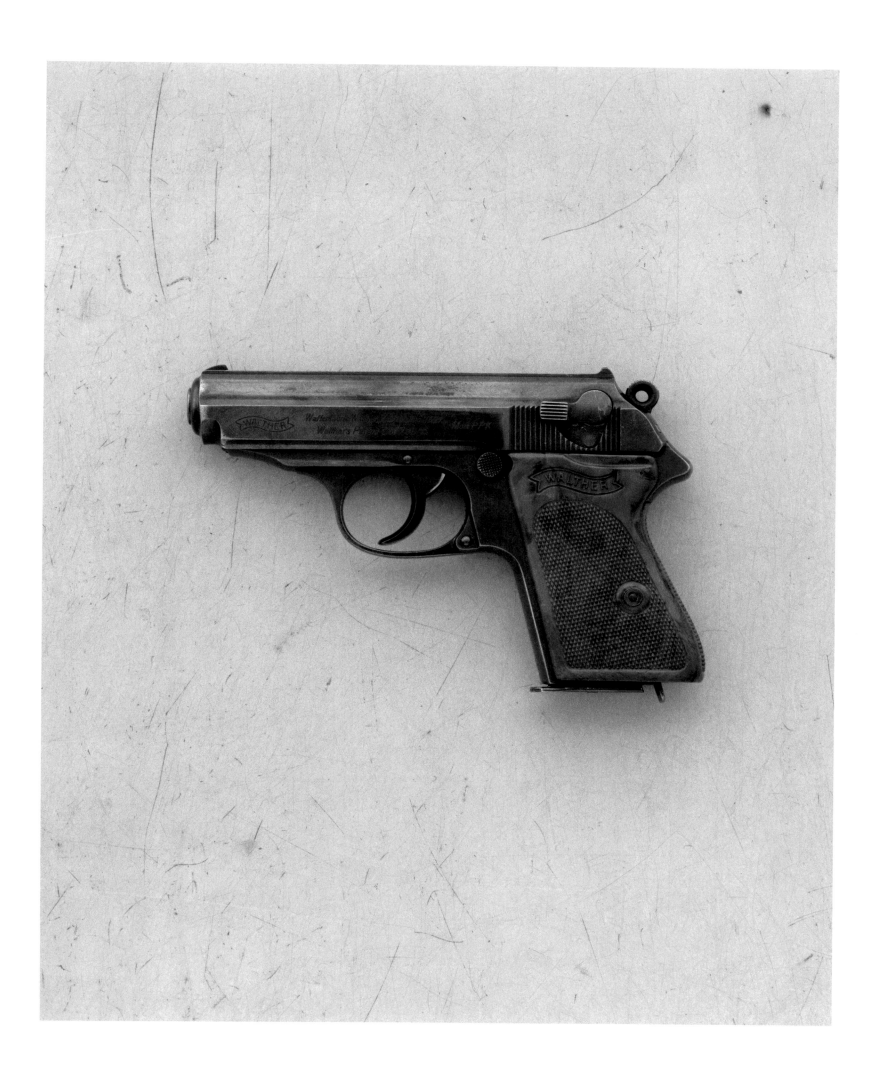

Prozessor

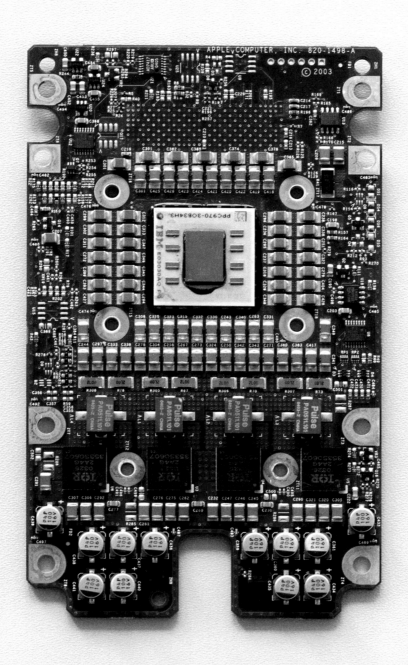

Puppe

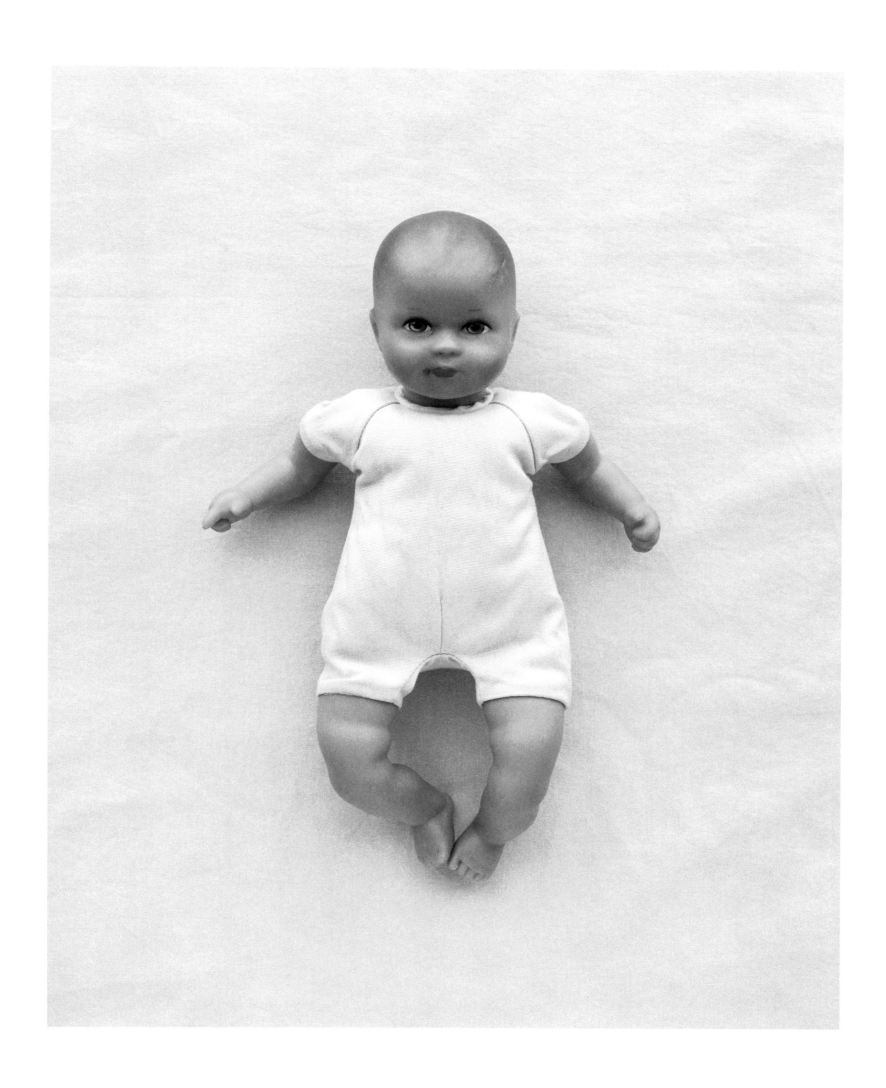

Ringe

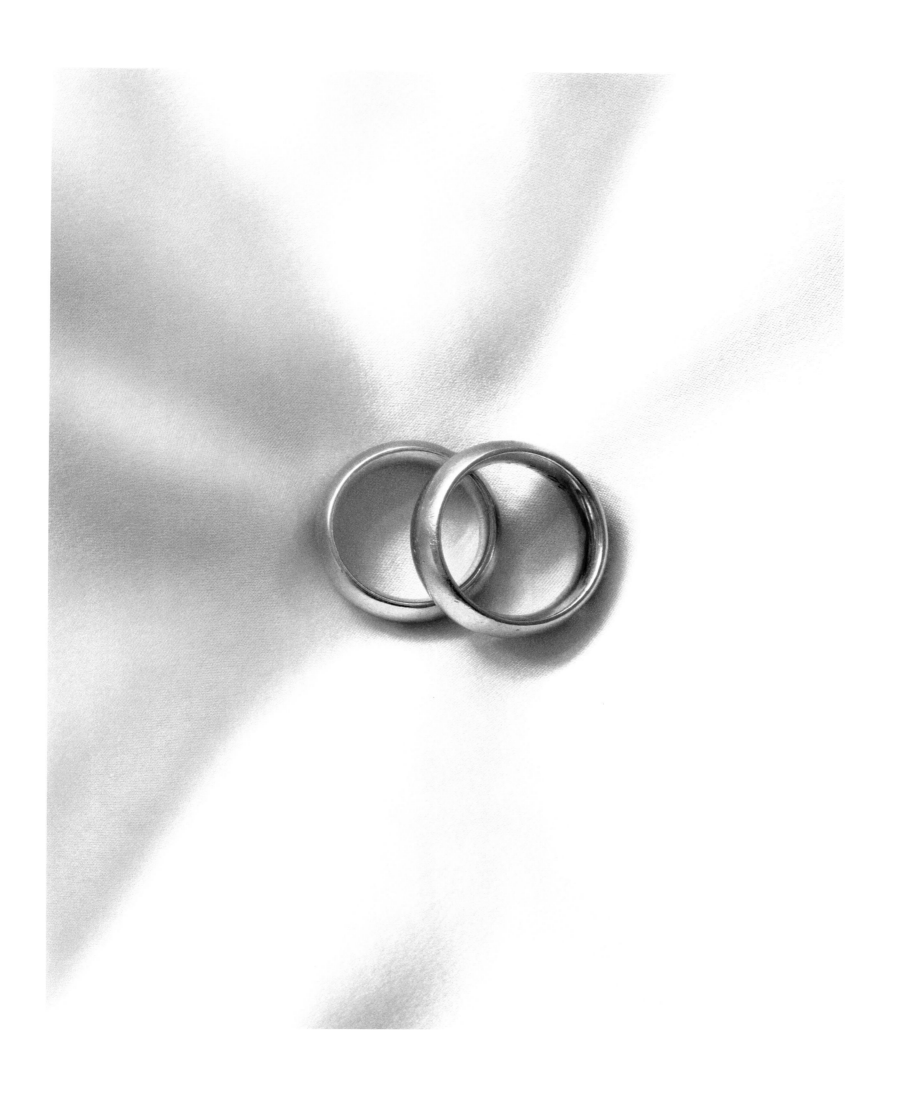

Salz

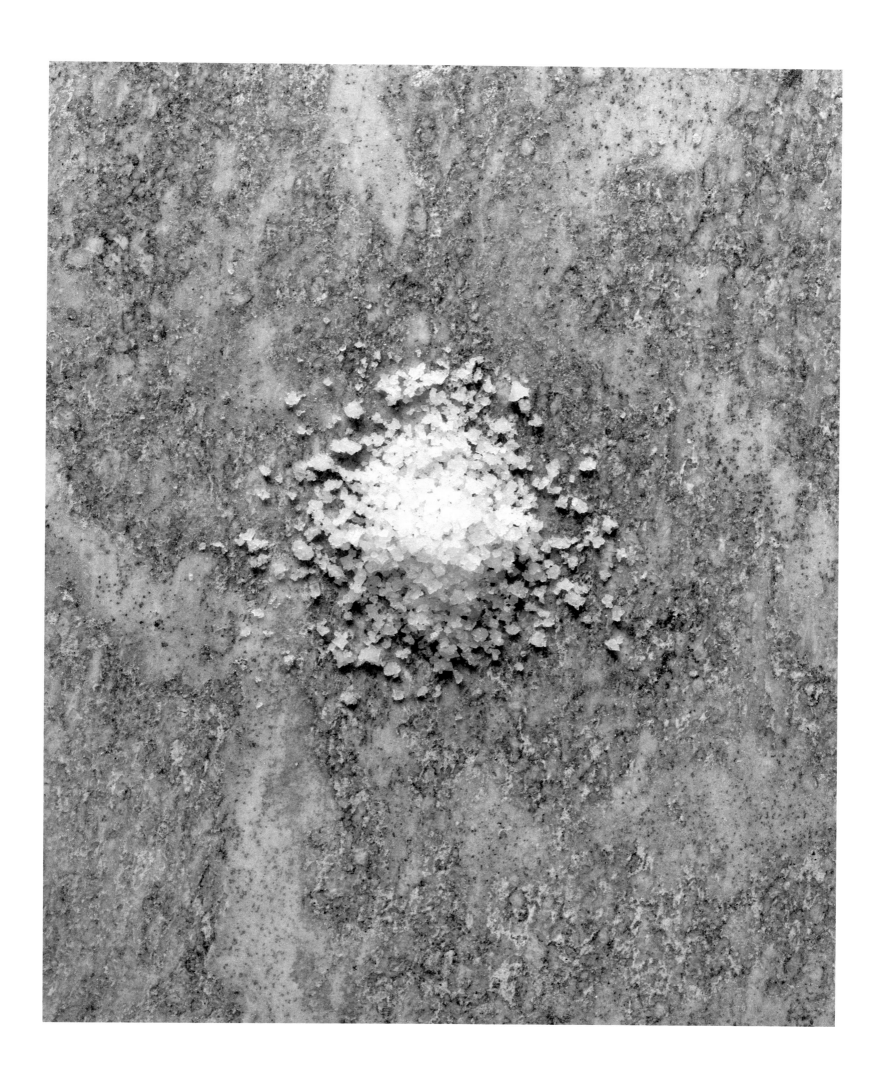

Schippe

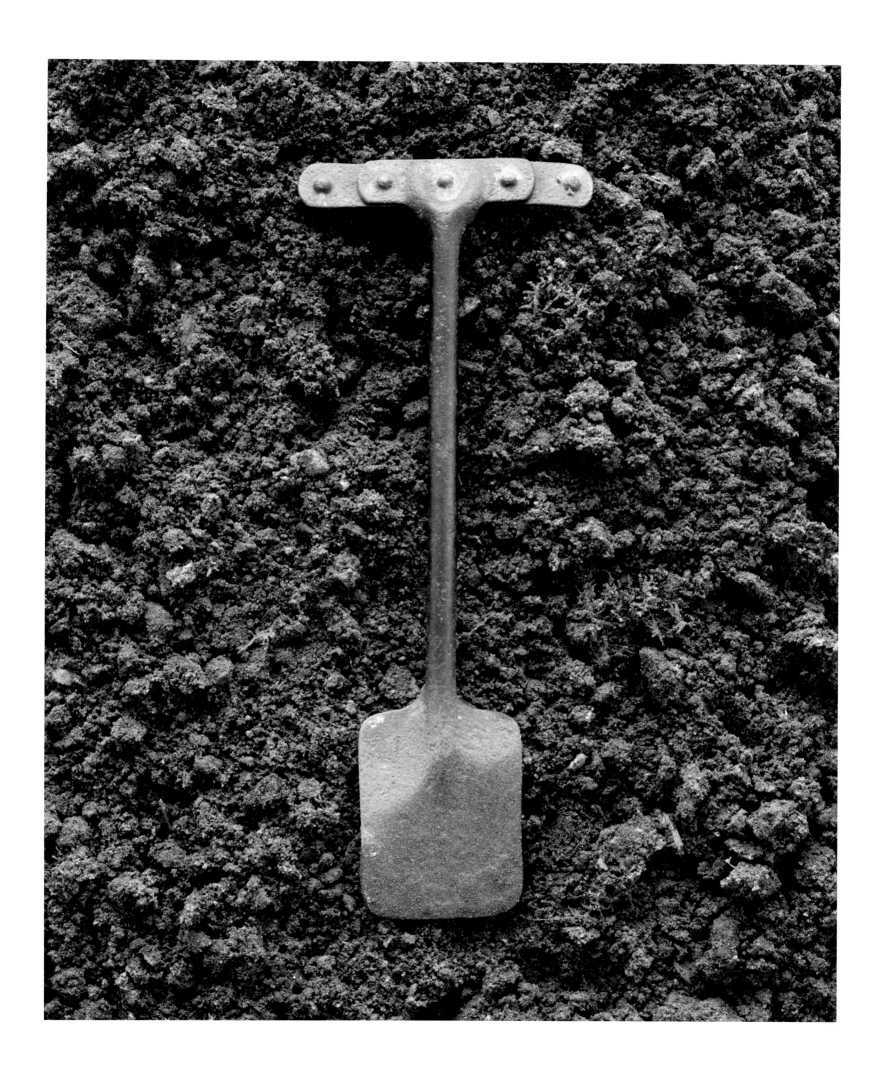

Schlüssel

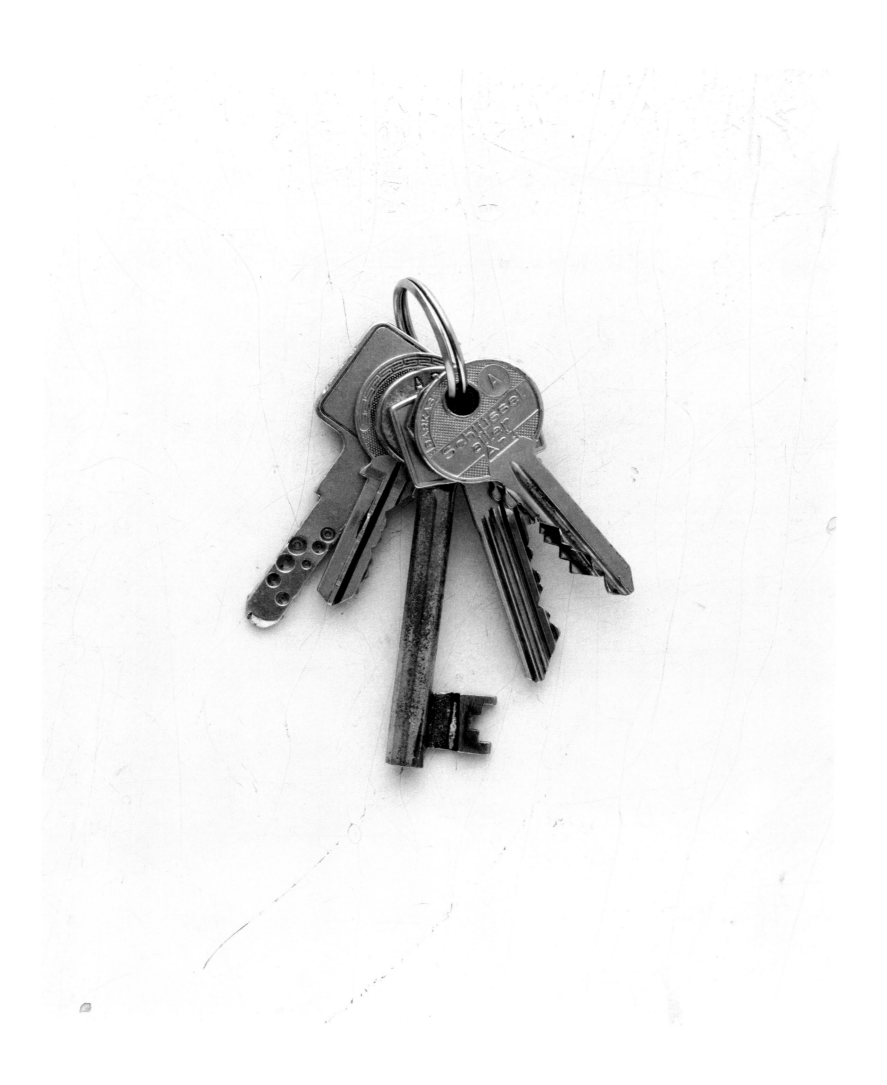

Schmuck

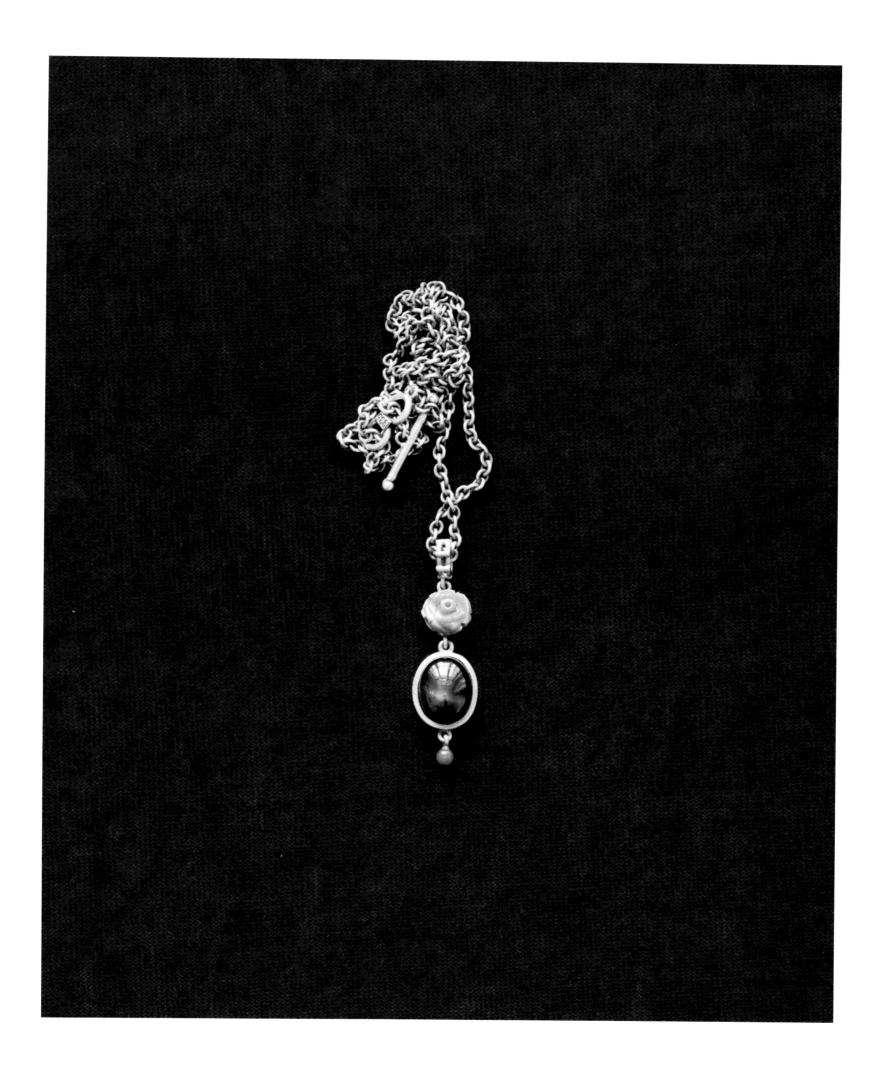

Schokolade

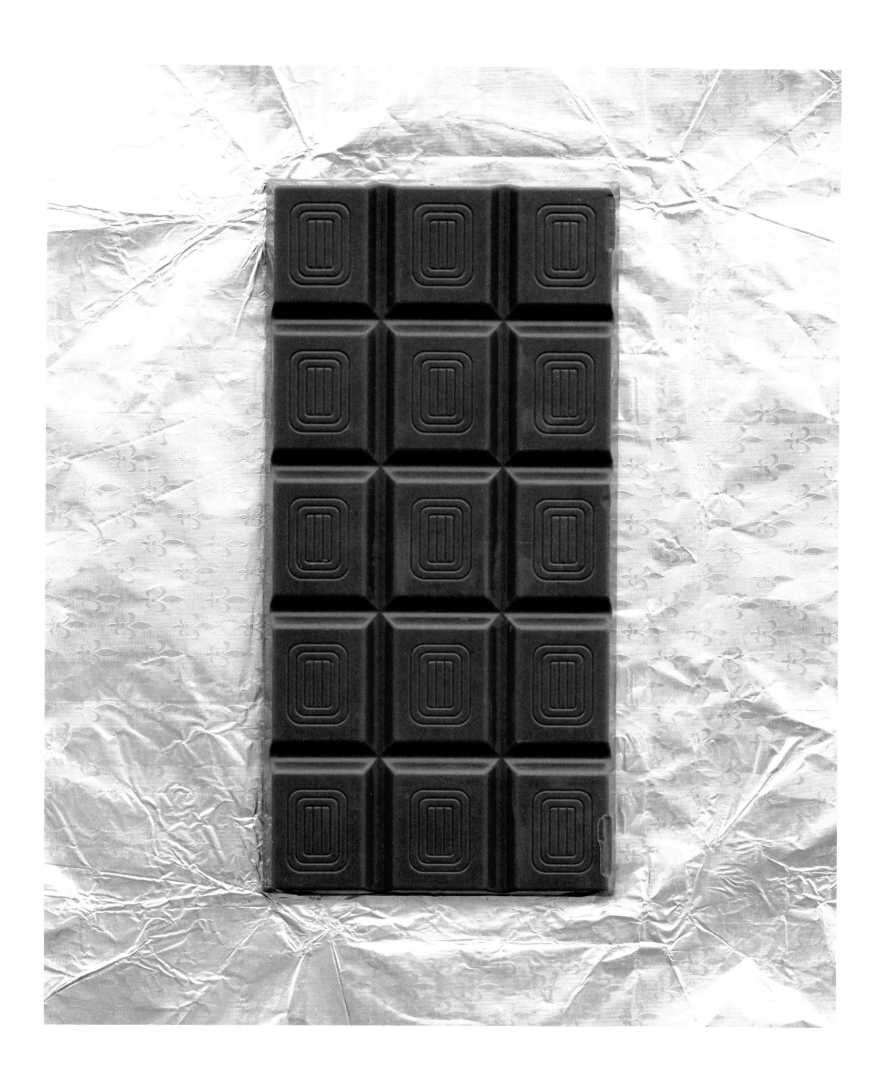

Schuhe

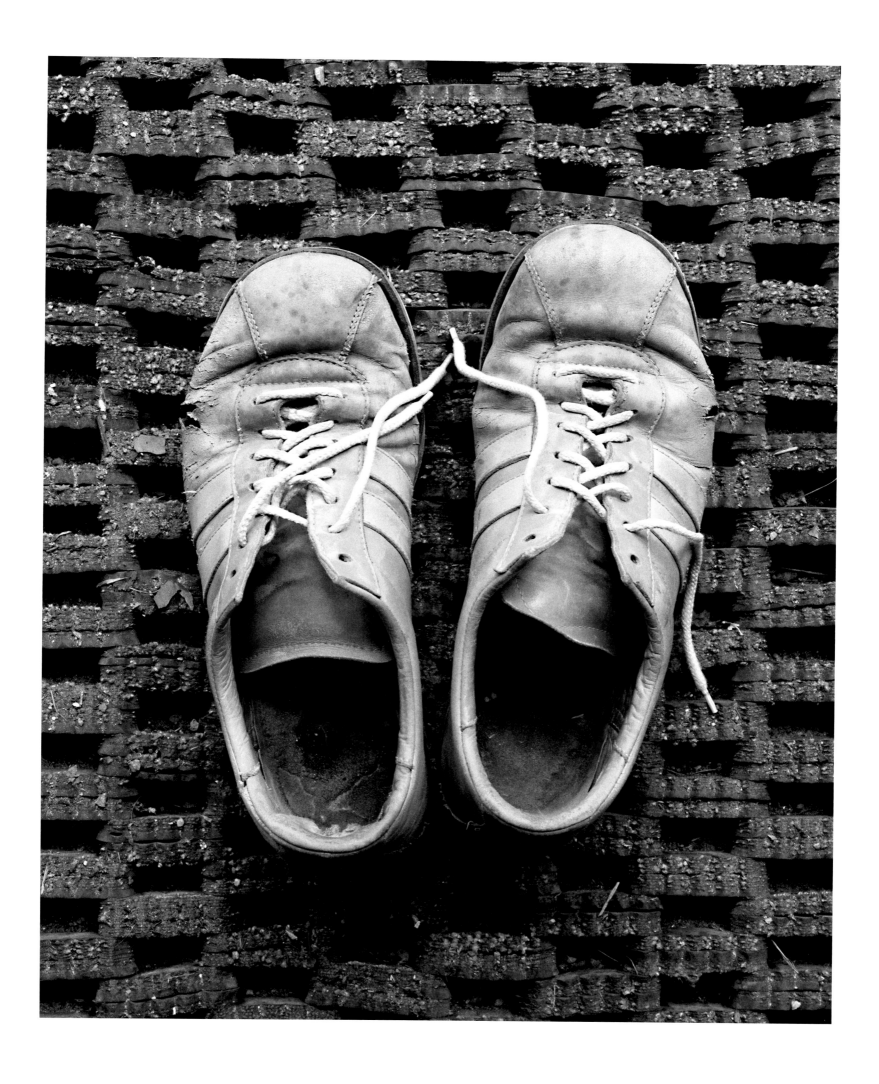

Seife

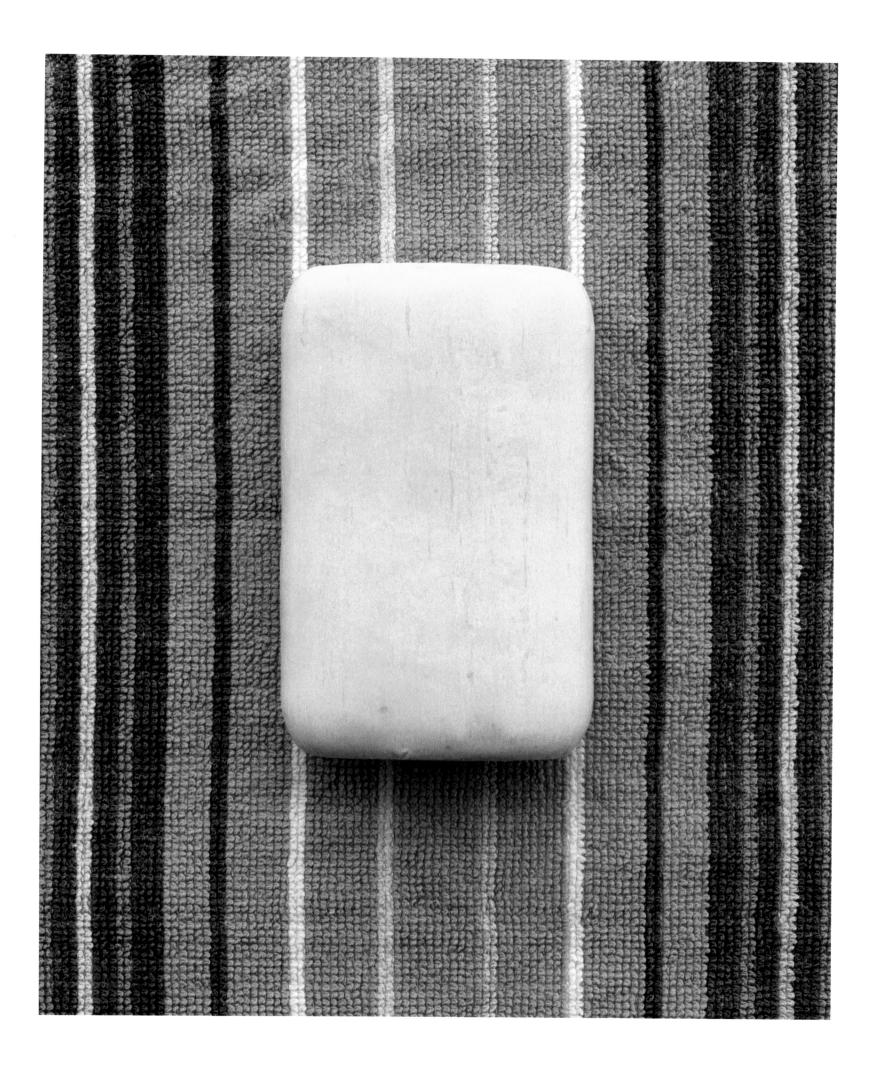

Seil

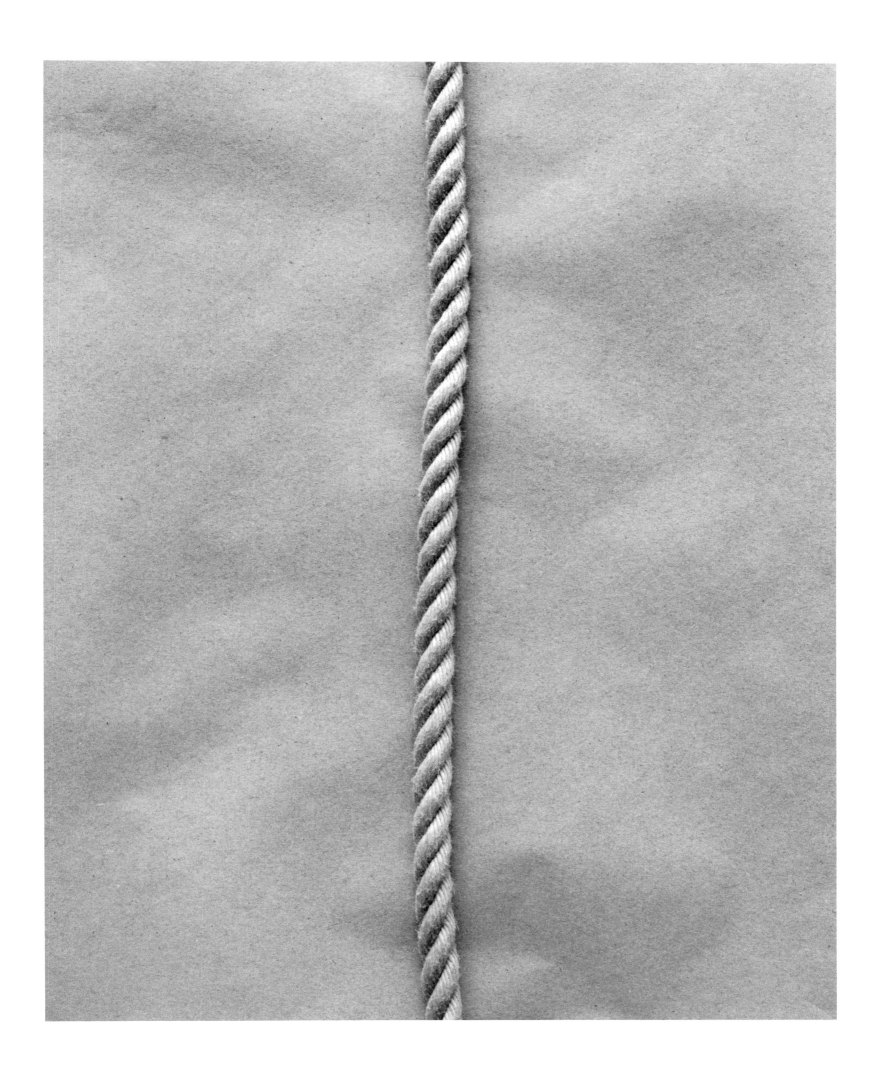

Spiegel

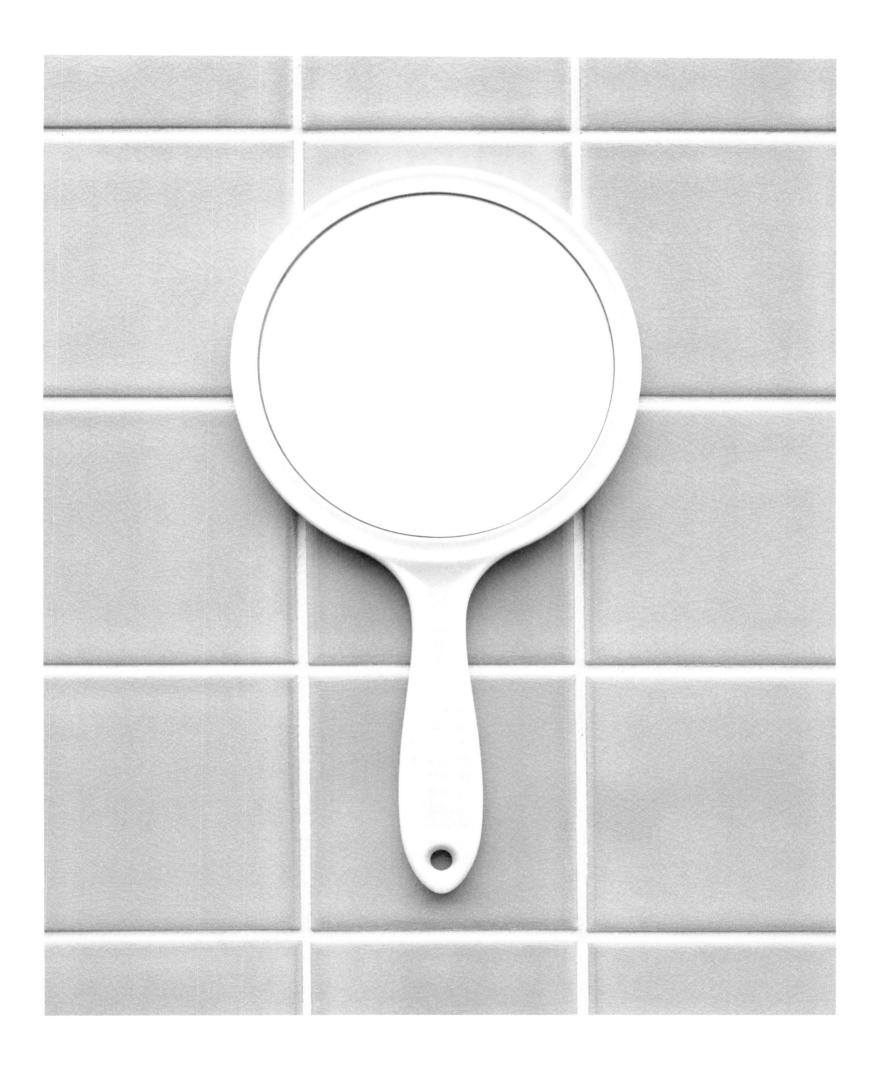

Spritze

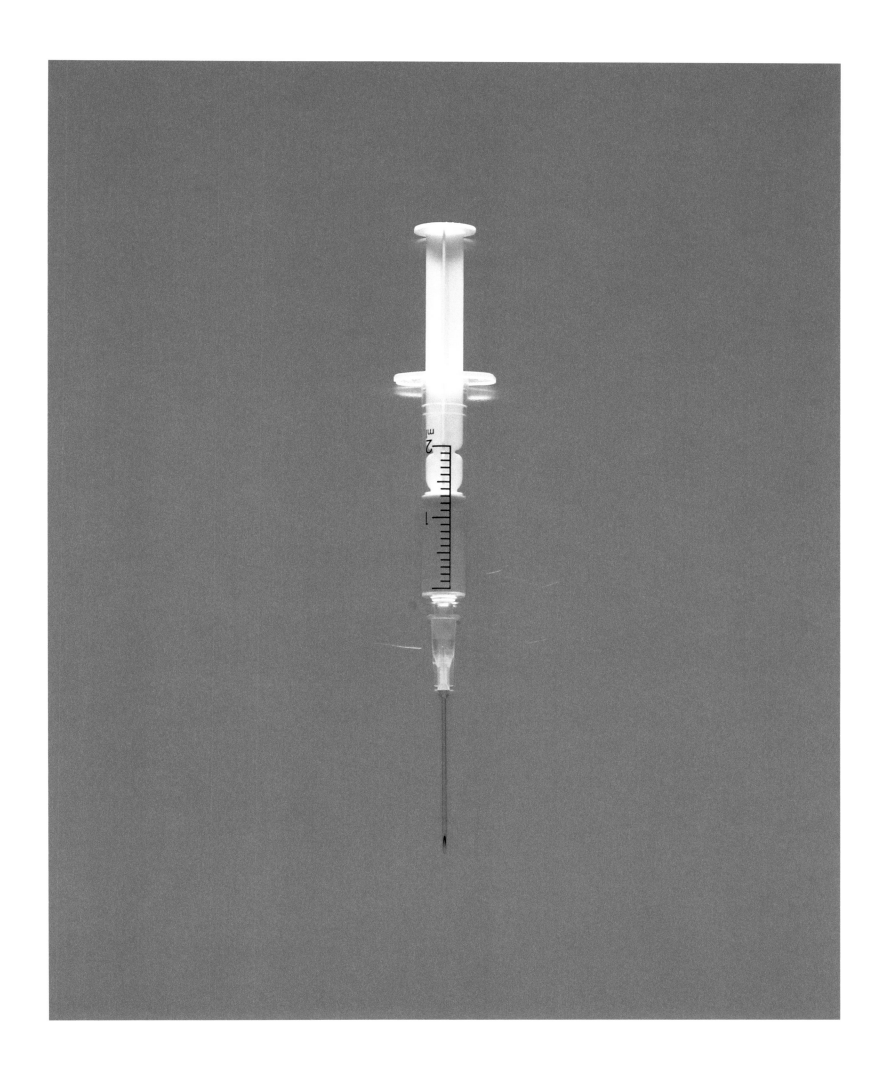

Spüllappen

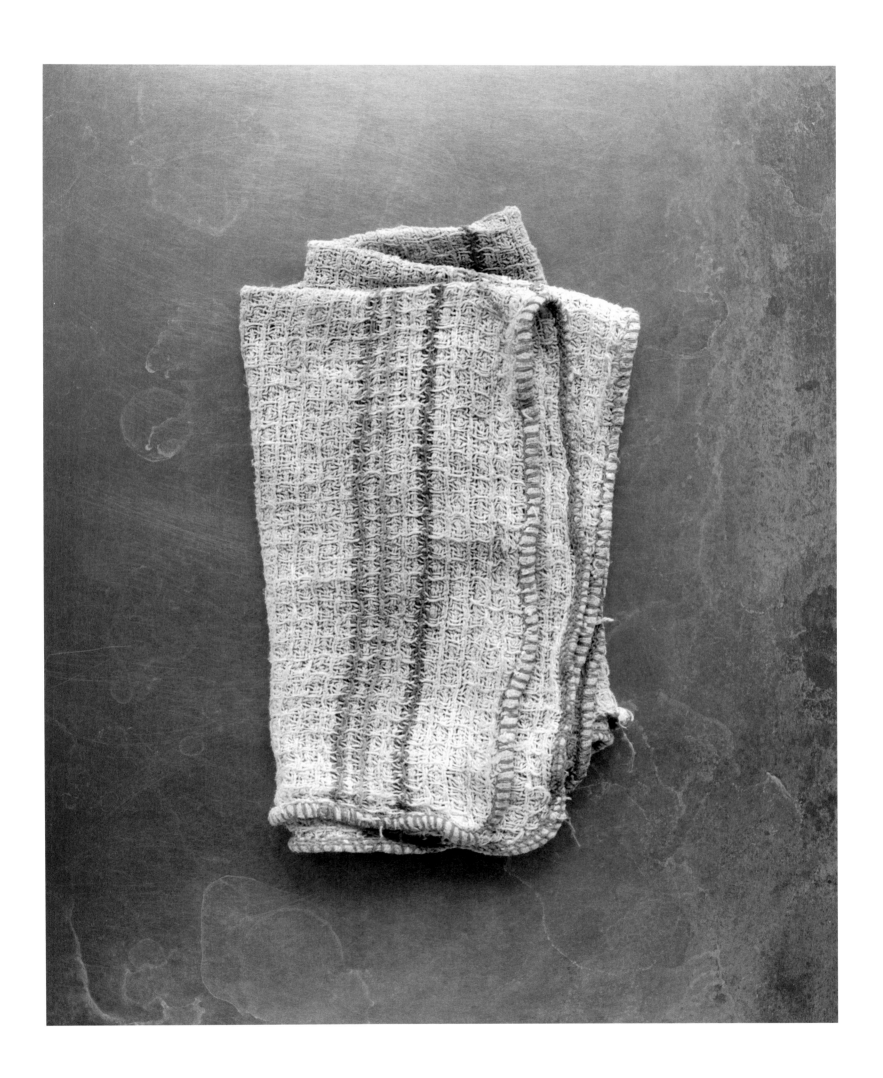

Streichhölzer

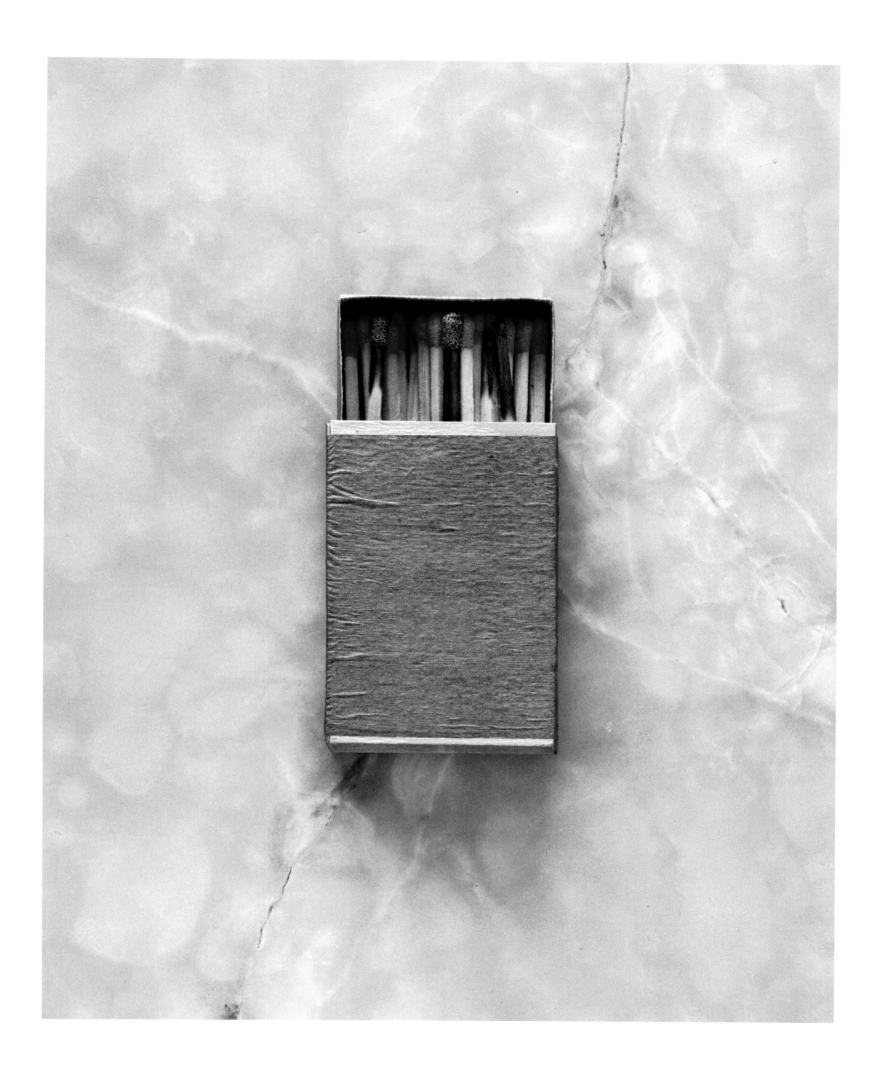

Stromkabel

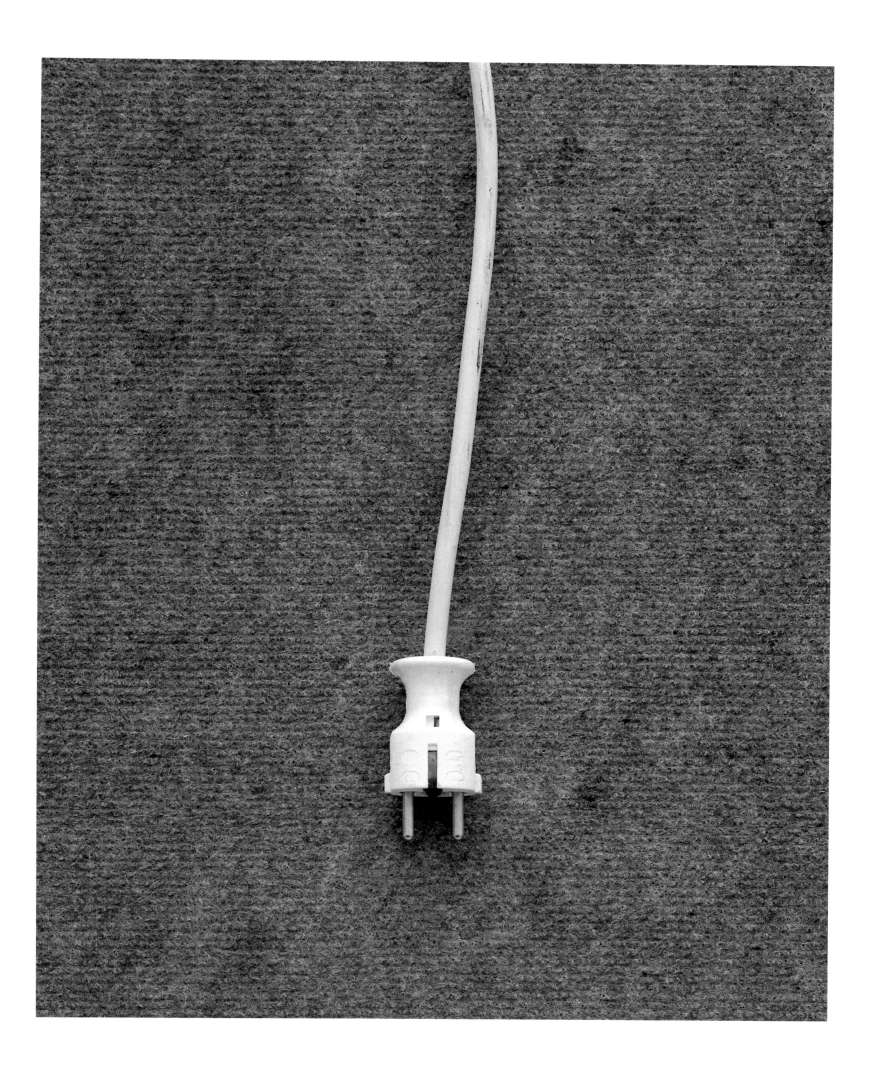

Tabletten

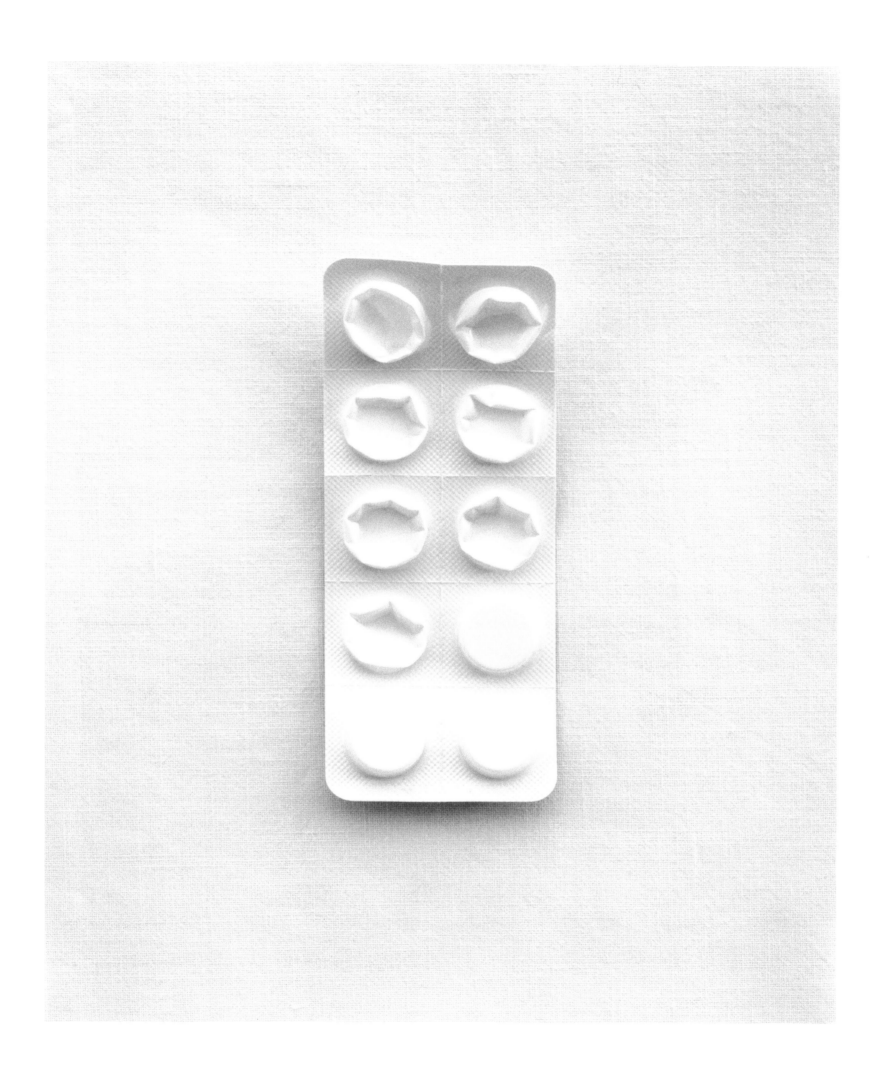

Taschentuch

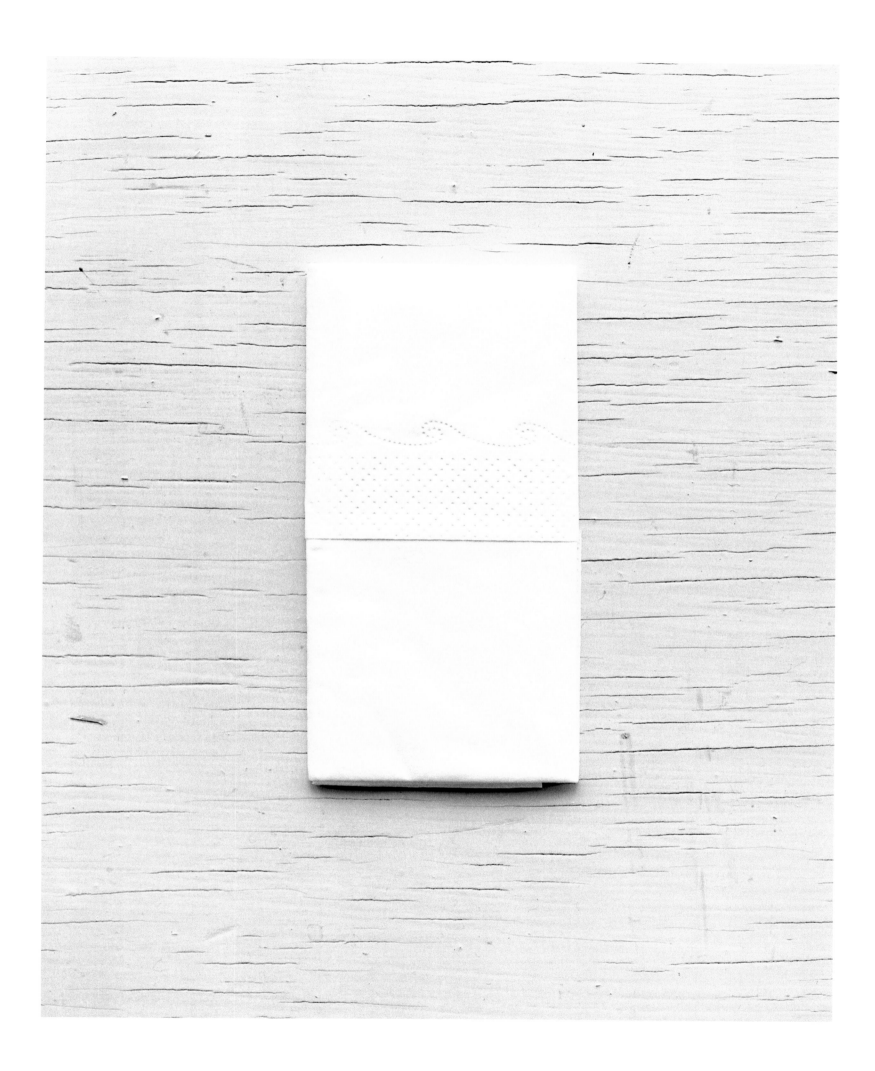

Telefon

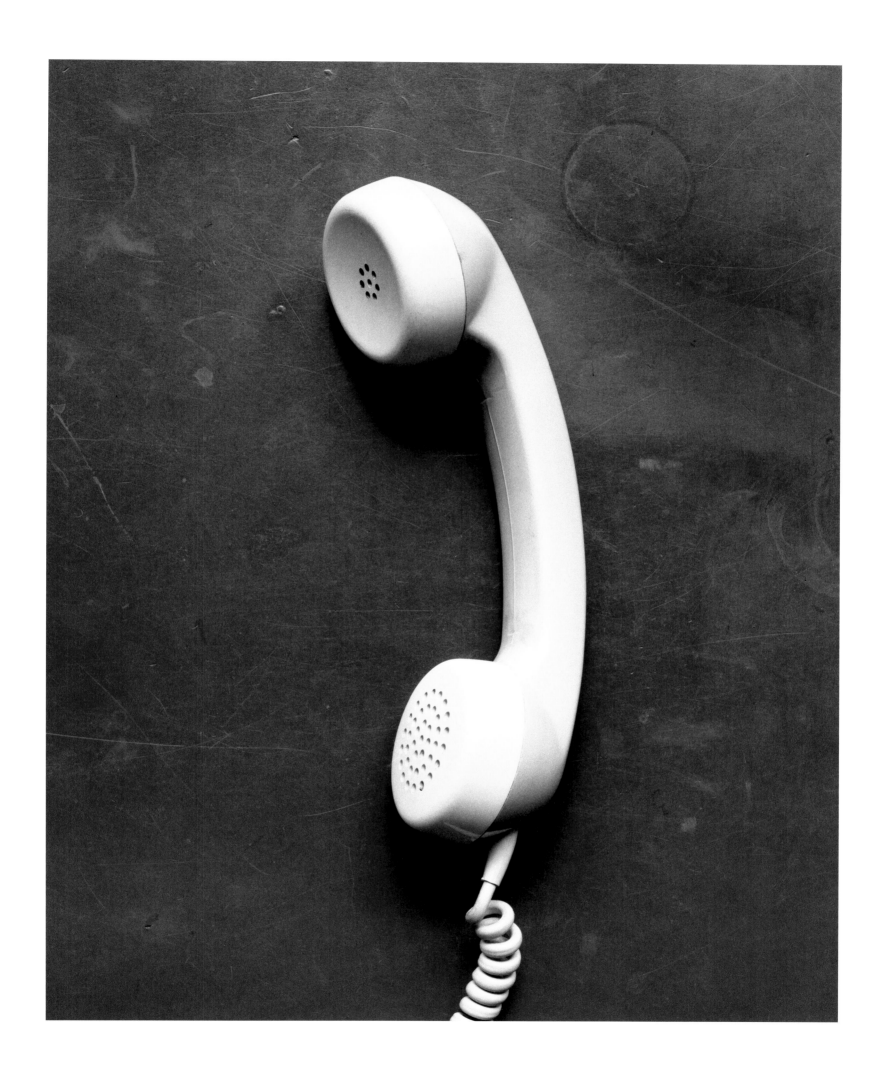

Totenhemd

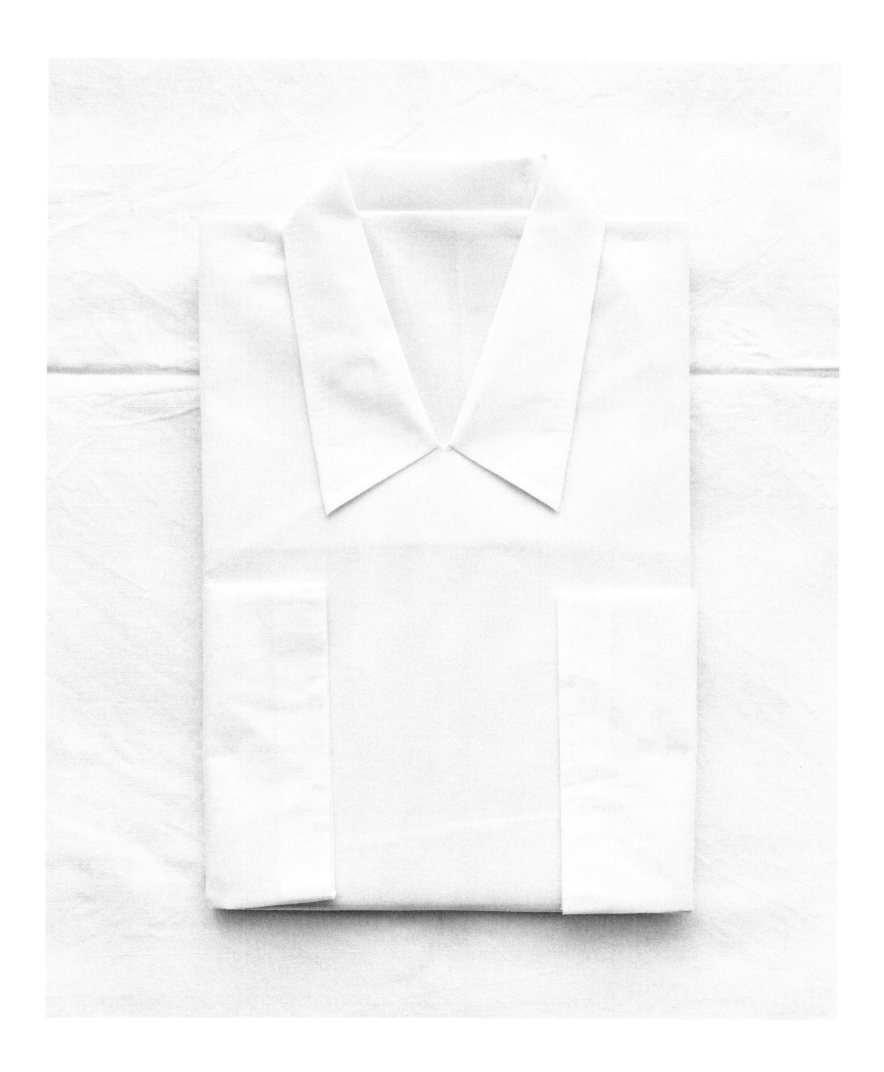

Windel

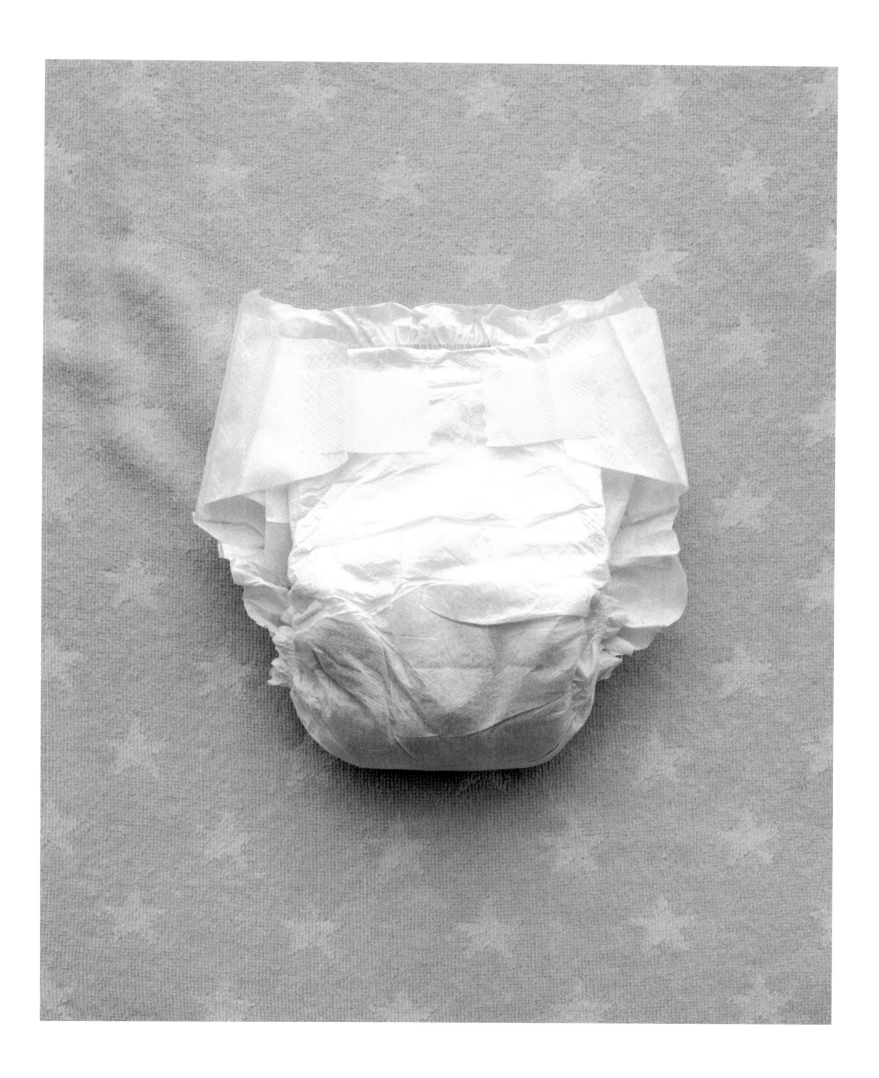

Würfel

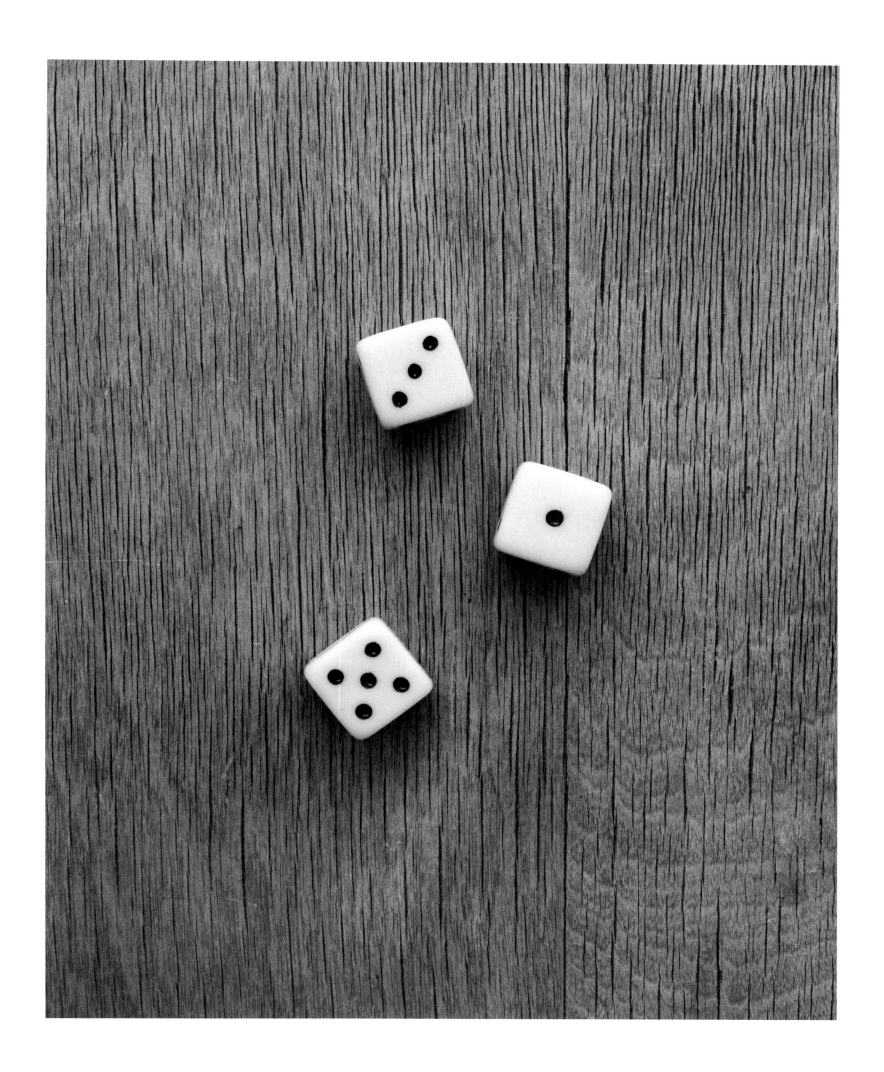

Zirkel

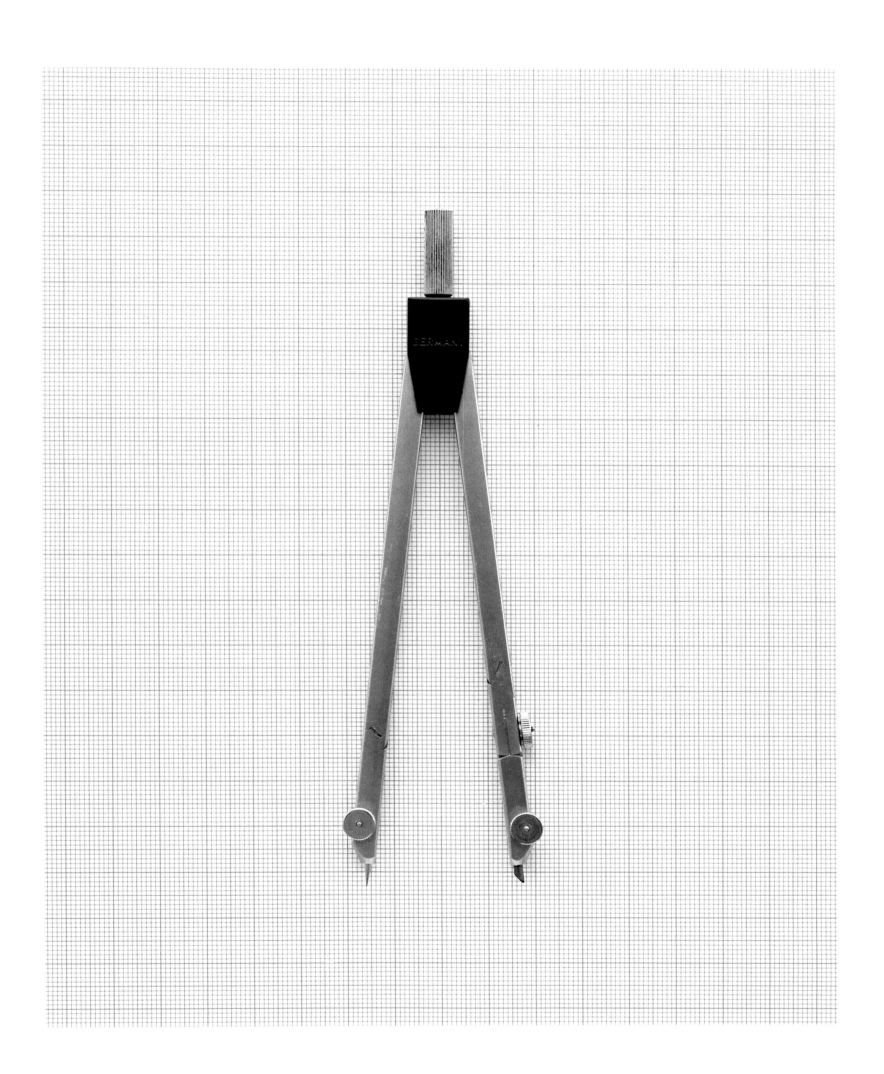

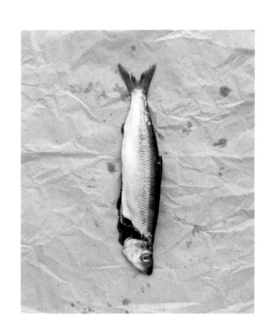

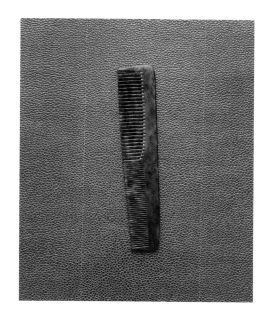

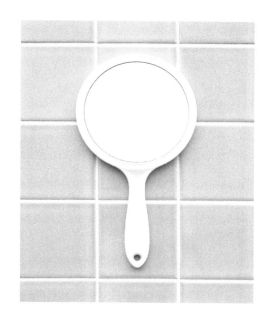

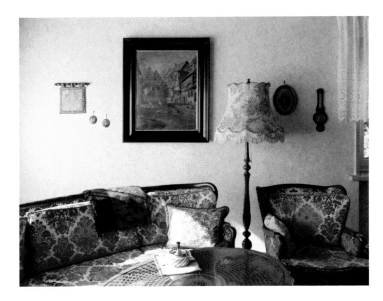

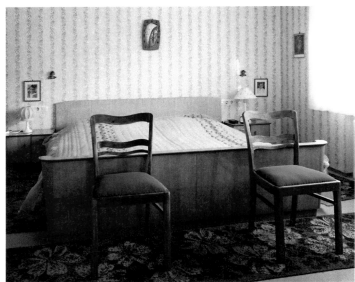

Claus Goedicke, Fotograf der Dinge
Christoph Ribbat

In Pödeldorf ist ein Fotoalbum entstanden: in einem Haus hinter einem Jägerzaun, dem Haus von Claus Goedickes Großeltern, seinem Onkel Alfred und dem Deutschen Schäferhund Benno vom Kutscherberg. Der Künstler hat das Haus kurz nach dem Tod seiner Großmutter, der letzten Bewohnerin, fotografiert. Das war in jener Zwischenzeit nach ihrem Ableben und bevor andere Menschen ihre Spuren dort hinterließen. Pödeldorf, Ortsteil von Litzendorf, Landkreis Bamberg, Oberfranken. In dem Album ist zu sehen: das Schlafzimmer. Links vom Ehebett ein gerahmtes Foto des Sohns, rechts ein gerahmtes Foto der Tochter. Am Fußende jeder Ehebetthälfte ein Auskleidestuhl. Das Badezimmer. Auf der Ablage vor dem Spiegel ein Kamm für schütteres Haar, rund und aus rotem Plastik. Ein Stück Seife am magnetischen Seifenhalter. Das Wohnzimmer. Die Sitzgarnitur. Und ein Aschenbecher mit Knauf und rotierendem Deckel. Man drückt auf den Knauf und auf fast magische Art verschwindet das eine Ding, der Zigarettenstummel, in dem anderen Ding, dem Aschenbecher, weil dieser sich kurz öffnet und gleich wieder schließt. Claus Goedicke drückte in Pödeldorf auf den Knopf an seiner Kamera, und es öffnete und schloss sich die Blende. Also verschwanden die Dinge und blieben doch da.

Wir sind irgendwo unterwegs und ziemlich hungrig. Weil wir uns nicht fußläufig zum Supermarkt oder zum Falafel-Imbiss befinden, sondern durch die Steppe ziehen, und weil wir nicht im 21. Jahrhundert leben, sondern 1,8 bis 2 Millionen Jahre früher, wäre es jetzt sehr praktisch, wenn ein Leopard oder Löwe irgendein Tier getötet hätte, sagen wir: eine Antilope, und das Skelett dieser Antilope hier in der Steppe liegen gelassen hätte. Wichtig wäre natürlich auch, seien wir ehrlich, dass sich die Raubkatze nicht mehr direkt in der Nähe befindet. Aber richtig praktisch wäre es jetzt, da uns das Antilopenskelett hier so anlächelt, ein Schneidewerkzeug dabei zu haben. Einen Stein mit einer scharfen Kante. Einen gut in der Hand liegenden Stein. Die Kante richtig scharf. Sowas können wir ja machen. Wir können mit einem Stein so lange auf einen anderen Stein einschlagen, bis er scharf genug ist zum Schneiden. Wenn wir den Stein jetzt dabei hätten, dann könnten wir einfach – und vielleicht sollten wir vorher doch noch einmal schauen, wo Löwe/Leopard sich derzeit aufhalten – die Knochen dieser Antilope aufschneiden und das essen, was die Raubtiere nicht gegessen haben: Knochenmark.

Weil wir so viel Knochenmark von in der Steppe liegengelassenen Antilopen essen, wächst unser Gehirn, und weil wir mit unseren Händen Schneidewerkzeuge herstellen, werden unsere Hände immer komplexer und in einer Austauschbeziehung mit den Händen auch, noch einmal, unser Gehirn, und so entwickeln wir uns als Menschen, werden klüger, geschickter, werden irgendwann, in ein paar hunderttausend Jahren schon, auch Faustkeile herstellen, sehr praktische Geräte, und irgendwann einmal werden Archäologen unsere Schneidewerkzeuge und die Faustkeile unserer Nachfahren in einer Schlucht in Tansania finden, sie sich sehr genau anschauen und Schlüsse ziehen aus

den Schlagspuren auf diesen Objekten. Dass wir nicht irgendwelche Zufallsprodukte hergestellt haben, sondern eine genaue Vorstellung von dem hatten, was wir mit diesen Dingen anfangen wollten. Wir wollten das Ding so fertigen, dass es perfekt war, gut in der Hand lag, schön scharf schnitt. Weil wir diesen Perfektionismus an den Tag legten, konnten wir irgendwann nicht mehr ohne diese Gegenstände leben. Man kann daraus den Schluss ziehen: »Dinge zu machen, macht uns zu Menschen.«[1]

Claus Goedicke nimmt einen Hammer in die Hand. Es ist der Hammer aus seinem persönlichen Werkzeugkasten, jedoch auch ein Hammer, wie ihn Tausende in ihren persönlichen Werkzeugkästen haben. Das untere Drittel des Schafts ist rot gefärbt. Dieses Merkmal haben nicht alle Hämmer. Aber viele.

Da die Sonne nicht scheint, wird er den Hammer nun fotografieren. Er macht seine Aufnahmen nur bei diffusem Tageslicht. Nicht zu hell, nicht zu dunkel. Keine Studiolampen, nicht so wie in der Werbung. Das Licht soll über die Dinge leicht herüberfließen. Einen Schatten soll man sehen.

Er arbeitet im 4. Stock. Gegenüber sieht er kleine schmale Fenster. Aus einem schaut ein selbstgebautes Entlüftungsrohr. Rechts steht eine Brandmauer. Schön wäre, wenn es links auch noch eine solche Mauer gäbe. Dann könnte er den Schatten leichter berechnen. So kommt das Licht ziemlich ungleichmäßig. Aber das macht die Sache auch interessant.

Um den Hammer abzulichten, breitet er kräftigen Baumwollstoff auf einem rund einen Meter hohen Tisch aus. Es ist der Stoff, aus dem die Taschen gemacht sind, in denen Handwerker ihre Werkzeuge herumtragen. Auf den Stoff legt er den Hammer. Er könnte die Dinge auch alle auf Weiß fotografieren, auf Schwarz, auf Grau. Das wäre eine ganz andere Geschichte. Und er hat Objekte auch schon ganz anders inszeniert. Er hat Plastikgefäßen die Etiketten vom Leib gezogen und sie vor gleichfarbigen Hintergründen portraitiert. Shampooflaschen hat er auf diese Weise skulpturale Kraft geschenkt. Der Hammer und die ihm verwandten Dinge benötigen etwas anderes. Eine Bühne. Ein Podest. Einen Sockel. Einen mit floralen Mustern dekorierten Teller für den Apfel. Eine vermackte Kunststoffmatte für den Telefonhörer. Er will diesen Hintergrund, weil er keine erklärenden Worte will. Der Hintergrund kommentiert.

Er schiebt die Plattenkamera auf ihren drei Beinen ganz nah an den Tisch. Er klettert auf eine Leiter. Die Kamera befindet sich jetzt nicht ganz 180 Grad über dem Hammer. Sie ist leicht geneigt. Eine Reprokamera würde direkt über dem Objekt stehen. Aber bei ihm geht es nicht um Flachware. Er will das Volumen der Gegenstände sichtbar machen. Als er das Taschentuch fotografierte, stand die Kamera ziemlich schräg. Bei der Glühbirne kaum. Jetzt, beim Hammer, befindet sie sich irgendwo zwischen diesen Neigungsgraden. Man will ja, sagt Claus Goedicke, ein bisschen unter die Dinge gucken.

1 Siehe zu Schneidewerkzeug und Faustkeil: Neil MacGregor, *Eine Geschichte der Welt in 100 Objekten.* München: Beck, 2011. 39–44. Zu Hirn und Hand: Frank R. Wilson, *The Hand: How Its Use Shapes the Brain, Language, and Human Culture.* New York: Vintage, 1999.

Es gibt diese These, dass die neu erfundene Fotografie gleich dabei half, das Individuum mit zu erfinden. Dass sie zusammen aufgewachsen sind, seit der Mitte des 19. Jahrhunderts: der moderne Mensch und das von Kameras produzierte Bild. Weil Fotografen Identitäten produzierten von Einzelpersonen und Familien, würdevoll posierend in Portraitstudios, aber auch von anderen »Typen«, genau denen, von denen sich das Bürgertum absetzte. Verbrecher und vermeintlich Wahnsinnige wurden für polizeiliche und medizinische Archive aufgenommen, ethnisch »Andere« für anthropologische Studien, Tote für das Andenken, das die Lebenden von ihnen bewahren wollten. Der moderne Mensch, so könnte man sagen, wurde von der Kamera erst wirklich zu Ende gedacht, im Guten wie im Schlechten.

Michel Frizot macht deutlich, dass sich die frühe Fotografie mit eben solcher Energie den Gegenständen zuwandte. Die Technik machte enorme Sprünge in Richtung extremer Genauigkeit. Und je präziser sie wurde, desto mehr glaubten nicht nur die Wissenschaftler des 19. Jahrhunderts, sondern auch, so Frizot, die Fotografen selbst an »das Informationspotential eines einzigen Objekts«. Im Archiv findet Frizot die Belege für diesen intensiven Glauben: Bilder von den Falten eines verschrumpelten Apfels und dem zwei Meter langen Knochen eines ausgestorbenen Riesenvogels, von bei Ausgrabungen gefundenen Werkzeugen, von in den Kolonien erbeuteten Objekten – überall Dinge, von ganz nah, von weit her, aus der Gegenwart der Lichtbildner, aus der Frühgeschichte der Menschheit. Das Bild konnte »das Glücksgefühl der Entdeckung« übersetzen. Und so erhielten auch die Fotografien der Dinge eine Aura, die ja eigentlich nur die Objekte selbst hatten. Das hatte mit der Kraft der Mimesis zu tun. Wer ein Objekt fotografierte, gab ihm »ein Eigenleben, eine Autonomie, eine Identität, die der eines Lebewesens sehr nahe« kam.[2]

Unter ein ehemals schwarzes Fotografentuch steckt Claus Goedicke den Kopf und schaut sich an, wie seine Kamera den Hammer anschaut. Er sieht Gebrauchsspuren, auf dem Metallkopf, am Holzgriff. Ganz unten am roten Teil des Schafts ist die Farbe etwas abgeblättert. Oben zeigt sich eine Art Narbe. Es ist seltsam, dass das Wort »Hammer« ganz andere Assoziationen weckt, kraftvolle bis brutale, als so ein schlanker, fragiler Haushaltshammer selbst. Alle möglichen Gedanken können sich um diesen Hammer winden.

Der Zollstock hat es nicht in die Serie geschafft. Er liegt in der Schublade im Schrank nebenan, trägt einen »Resopal«-Werbeaufdruck, ist abgebrochen bei 58 bzw. 142 cm, je nach Blickrichtung. Ein Zollstock, sagt er, wäre ein schöner Teil der Serie gewesen. Er hätte noch einmal auf den Punkt gebracht, dass es bei einer solchen Serie auch ums Vermessen geht, ums Ausrichten. Aber der Fotograf hat keinen geeigneten Hinter-

2 Michel Frizot, »Der Zustand der Dinge: Das Bild und seine Aura.« In: *Neue Geschichte der Fotografie*. Hg. von Michel Frizot. Köln: Könemann, 1998. 371–385.

grund gefunden. Für ein Mobiltelefon, ein Smartphone hätte er wiederum eine Unterlage gehabt, hatte zumindest Ideen. Doch die Typen wechseln zu oft. Er sieht keine Aura, nur Apparate, die für kurze Zeit Fetischobjekte sind und dann wieder verschwinden. Sehr wohl portraitiert: eine Wurst. Und dann doch nicht in die Serie aufgenommen, weil sie etwas zu Obszönes hatte und diese Obszönität alles andere zu überlagern schien.

Nun der Hammer. Er drückt auf den Knopf des Handauslösers, Belichtung irgendwo zwischen einer Sekunde und einer Minute. Es gibt kein zuvor festgelegtes Regelwerk hinter dieser Serie. Subjektive Entscheidungen werden für oder gegen etwas getroffen. Das Brot ist eine Scheibe Paderborner. Helles Roggenmischbrot, weil es irgendwie den richtigen Farbton hat und die passende Form. Eine halbrunde Scheibe hätte nicht funktioniert. Schöne Poren hat das Paderborner, aber das ist eher ein Zufallseffekt. Manche Dinge dagegen legt er präzise fest. Der Fisch musste ein Hering sein. Durfte kein Karpfen sein, kein Hecht, nicht eine dieser Jagdtrophäen, sondern ein ordinärer Schwarmfisch. Bescheiden, wie auf diesen holländischen Stillleben, die nicht Fülle und Wohlstand, sondern Frugalität repräsentieren sollen: mit nur einem Glas Wein, einem Stück Brot und eben einem Hering. Andere Entscheidungen kann er nicht begründen. Die Flöte war so lange kein Bild und jede Flöte falsch, bis er zufällig diesen Musiker in der Nachbarschaft kennenlernte, der seine Flöten selber baut und von dessen diversen Flöten eine einfach richtig war.

Unsere Zeit bringt die Alltagsgegenstände zum Sprechen. Kulturtheoretiker behandeln sie als Akteure, die den Menschen genauso prägen wie der Mensch sie prägt.[3] Aber es blüht heute auch immer noch die gleiche Entdeckerfreude wie im 19. Jahrhundert, jetzt gepaart mit noch mehr Neugier, noch raffinierteren Forschungsmethoden und Darstellungsstrategien. Das British Museum tut sich mit BBC 4 zusammen, dann mit Verlagen weltweit, präsentiert die *Geschichte der Welt in 100 Objekten.* Ein Felsklotz von einem Buch entsteht. Mit den Dingen streift man durch die Zeit, immer mit dem Ziel, »eine Welt zu imaginieren und zu begreifen, von der wir nicht unmittelbar erfahren haben.«[4] Der scharfe Stein aus der afrikanischen Steppe, das Jadebeil von den Britischen Inseln, die nordamerikanische Steinpfeife in Otterform, die Goldmünzen von Kumaragupta I., die schiitische Prozessionsstandarte, die Solarlampe mit Lademodul. Fantastisch ausgeleuchtet, schwarzer Hintergrund: Die Bilder dokumentieren die Objekte und um sie herum konstruieren Archäologen, Historiker, Konservatoren eine monumentale Erzählung von den Stämmen, Völkern, Kulturen, von der Geschichte der Menschheit an sich.

3 S. hierzu Bruno Latour: »Betrachtet man die Dinge, so stößt man auf Menschen. Betrachtet man die Menschen, so wird gerade dadurch das Interesse für die Dinge geweckt. [...] Wir können noch nicht einmal genau definieren, was die einen menschlich und die anderen technisch macht, während wir ihre Modifikationen und Substitutionen, ihr Hin und Her und ihre Bündnisse, ihre Delegationen und Stellvertretungen genau dokumentieren können«. (Bruno Latour, *Der Berliner Schlüssel: Erkundungen eines Liebhabers der Wissenschaften.* Berlin: Akademie, 1996, 50).
4 MacGregor 26.

Claus Goedickes Kunst der Dinge ist anders. Sie lässt Dokumentation und Erzählung verschmelzen. Näher zu ihr führt eine Untersuchung, die bescheidener ist als das Großprojekt des British Museum. Die so funktioniert: Ein Wissenschaftler, Daniel Miller, besucht Menschen in einer Straße in London, nur in *einer* Straße, und er redet mit ihnen über die Gegenstände in ihren Wohnungen, über die Dinge, die ihnen wichtig sind. Auch Miller kennt die breitere, die Entdeckerperspektive. Er hat seine Laufbahn als britischer Anthropologe in einem nordindischen Dorf begonnen. Nun aber, sagt er, ist vielleicht das Ende dieses Zugriffs gekommen. Sich über Objekte ganze Kulturen zu erschließen, hält Miller für kaum noch möglich, weil es die homogene Kultur eines Ortes, eines Landes, einer Stadt nicht mehr gibt, sicher nicht im ultradiversen London und immer seltener anderswo. So untersucht er, in seiner eigenen Stadt, die Dinge, die Menschen und ihre Relationen. Es ist ein mikroskopischer Blick, wie der des Fotografen auf Schlüssel und Schippe. Miller erkundet Privatwohnungen, nicht Stammeskulturen, und erkennt darin Kosmologien, die vielleicht nur eine Subkultur, eine Familie, ja ein Individuum mit diesen Relationen konstruiert. Auch wenn viele Menschen sich aller religiösen und kulturellen Traditionen entledigt haben: In der Art, wie sie ihre Dinge organisieren, erkennt Miller einen originären »Stil« und sucht ihn zu verstehen.[5]

Ein Bekannter Claus Goedickes sagt ihm, dass ihn seine Serie an den Einzelhändler Manufactum erinnern würde. An deren Werbeslogan: »Es gibt sie noch: die guten Dinge«. Besagte Firma wendet sich an das deutsche Bürgertum, das in Küche, Garten, Badezimmer distinguierte Objekte in der Hand spüren möchte. Manufactum verkauft die Hebelzitruspresse »Hadarit«, 269 Euro, 10 Kilo schwer, gefertigt in einem Kibbuz im westlichen Negev, und »Le Chameau«-Gummistiefel für 149 Euro, Ursprung in der Normandie, Naturkautschuk außen, Baumwolljersey innen, und Rasierpinsel, 126 Euro, die Borsten aus Dachshaar, der Griff aus dem Horn südafrikanischer Zeburinder. Dass seine Serie damit etwas zu tun haben sollte, leuchtet Claus Goedicke nicht ein. Er will weder die Schönheit des alten Hammers einer Zielgruppe andrehen noch irgendein Argument dafür finden, dass das Stück Seife, das er fotografiert, besonders kultiviert die Hände reinigt. Auch das Gebiss, das Glasauge würde Manufactum eher nicht ins Programm nehmen.

Er will elementare Gegenstände zusammenbringen. Will die Bereiche des Lebens ins Bild übertragen: Kindheit, Tod, Ernährung, Krankheit, Spiel, Arbeit. Er hält sich an das, was Vladimir Nabokov im Roman *Transparent Things* über einen Bleistift schreibt. Und zwar über einen zu zwei Dritteln aufgebrauchten Stummel, erst in einer Dorfschule verwendet, dann in einer Tischlerwerkstatt. Nabokov sieht anscheinend den Aufstieg geschmackvoller Einzelhändler des frühen 21. Jahrhunderts voraus und betont, dass dieser Bleistift eben keine »sechseckige Schönheit aus Virginischem Wacholder oder afrikanischer Zeder« sei (vgl. Manufactum: Bleistift »Palomino«, grau lackierte, allerdings

5 Daniel Miller, *The Comfort of Things*. Cambridge: Polity, 2008. 287–296.

kalifornische Zeder, 12 Bleistifte 29,00 Euro), sondern »ein sehr schlichter, runder, technisch gesichtsloser alter Bleistift aus billigem Kiefernholz, das schmuddelig lila gefärbt war.« Nabokov interessiert sich nicht für Wertigkeit, sondern nur dafür, was der menschliche »Akt der Aufmerksamkeit« zu leisten vermag. In einer klemmenden Schublade eines üblen Hotelzimmers findet sein Romanheld den Stift – und dann zündet Nabokov das Feuerwerk aller Bilder und Geschichten, die dieses Ding auslösen kann: von der staubatomhaften Verteilung der Spitzspäne, vom Kochen, Backen, Formen des Graphits, von der Ähnlichkeit der Mine mit dem »Verdauungstrakt eines Regenwurms«, vom Jaulen der Motorsäge einst an der Pinie und von dem Mann, der die Maschine hielt.[6]

Claus Goedicke öffnet ähnliche Falltüren. Er fotografiert Dinge, denkt an Menschen. »Unsere Stimme ist in der Kartoffel«, sagt er, »in den Schuhen, im Kalender, im Bleistift.«

Früher sind wir mit geschärften Steinen in der Hand durch die Steppe gezogen und haben uns über ein noch nicht weggeräumtes Antilopenskelett gefreut. Heute gibt es Menschen wie Marie Kondo. Herumliegende Kadaver erfreuen sie nicht. Sie ist professionelle Aufräum-Beraterin in Japan. Ihr Ratgeber über das Wegwerfen und Verstauen von Dingen hat sich mehr als drei Millionen Mal verkauft. Marie Kondo hat die KonMari-Methode entwickelt. So und nur so, sagt die Methode, faltet man seine Kleidung. So und nur so wird gelagert. Und immer wieder muss man sich als KonMari-Schüler fragen, ob der Schrank, in dem man die Dinge aufbewahrt, diese Dinge auch glücklich machen wird.

Marie Kondos Lehre beruht auf der zentralen These, alles wegzuwerfen, was keine intensiven Gefühle der Freude in einem auslöst. Fort mit den sentimental aufgeladenen Gegenständen, die die Wohnung vollstopfen. Wir sollen nicht die Erinnerungen wertschätzen, sondern die Person, die wir aufgrund dieser Erinnerungen geworden sind. »Der Raum, in dem wir leben«, sagt die Aufräumlehrerin, »sollte für die Person, die wir jetzt werden, bestimmt sein, nicht für die Person, die wir in der Vergangenheit waren.« Private Fotografien, die analogen Bilder der Vergangenheit: Sie sollen wir als allerletztes entsorgen.[7]

Claus Goedicke, Fotograf der Dinge, trifft eine Kuratorin. Die sagt, seine Serie würde sie sehr interessant finden, weil sie schon immer eine Ausstellung über die »Verlustängste westdeutscher Fotografen« habe machen wollen. Der Gedanke erschließt sich ihm nicht. Er ist ein westdeutscher Fotograf, tatsächlich, er kennt Verlustängste, wer tut das nicht, aber er weiß nicht, inwieweit die Objekte, die er portraitiert, etwas damit zu tun haben.

Um Nostalgie scheint es vordergründig zu gehen. Den Fotografen interessiert allerdings weniger das Aufbewahren als das Anschauen. Er sammelt weder Briefmar-

6 Vladimir Nabokov, *Transparent Things*. 1972. New York: Vintage, 1989. 6–8. Möglicherweise blickt Nabokovs Roman nicht nur nach vorn in Richtung Manufactum, sondern auch zurück ins vorrevolutionäre St. Petersburg, zum distinguierten Schreibwarenladen »Treumanns«, frequentiert von Nabokovs Mutter (*Speak Memory: An Autobiography Revisited*. 1967. London: Everyman's, 1999. 24).
7 Marie Kondo, *The Life-Changing Magic of Tidying*. London: Vermilion, 2014. 141; 197.

ken noch Fahrkarten noch Theater-Eintrittskarten. Er hat den von ihm fotografierten Apfel nach der Aufnahme aufgegessen, auch die Schokolade, hat das Hühnerbein und das Fleisch gebraten, den Hering ebenso, hat die Flöte zu dem Musiker in der Nachbarschaft zurückgebracht. Schlägt mit dem Hammer wieder Nägel in die Wand, hat mit dem Spüllappen so lange gespült, bis er ihn weggeschmissen und, logisch, einen neuen Spüllappen gekauft hat. Die Schuhe sind über die Wupper, durch neue Schuhe ersetzt, der Spiegel kaputt, ein neuer im Einsatz, die Tabletten eingenommen. Die Eheringe sind nicht die der Goedickes. Zurückgegeben. Der Lippenstift: spielenden Kindern in die Hände gefallen.

Seine Sammlung besteht aus den Bildern, nicht aus den Objekten. Sie unterbricht jedoch den Kreislauf der Dinge. Sie lässt uns ansehen, was wir täglich in den Händen haben. Dinge mit denen wir etwas machen. Die wir anfassen, aufnehmen, spüren und doch nicht spüren, halten und weglegen. Dinge die etwas mit uns machen. Wenn wir diesen Fotografien unsere Aufmerksamkeit schenken, geben sie uns etwas zurück: die Gewissheit, das Rattern des Lebens eben durch Aufmerksamkeit anhalten zu können. Dass die Bilder nicht nach vorn blicken, ist klar. Dass sie von der Vergangenheit sprechen, schon möglich. Aber sie öffnen sich heute.

Vielleicht erklärt Pödeldorf sein Verhältnis zur Vergangenheit. Wie er aus ihr Inspiration zieht und sie nicht nostalgisch verklärt. Ein Bild des Onkels Alfred hat er in einer Schublade dort gefunden. Ein Hund auf des Onkels Schoß. Nicht Benno vom Kutscherberg, ein anderer Hund. Und mit der Hand unter dem Hundehintern sitzt Onkel Alfred unter einem ziemlich schief aufgehängten Kalender. Eigentlich müsste dieses Bild »Fotografie« heißen oder »Bild«. Das ist schließlich das Objekt, das hier dargestellt wird, so wie die dargestellte Möhre »Möhre« heißt und das fotografierte Glas Wasser »Glas Wasser«. Aber das Bild heißt nicht »Bild«, sondern »Onkel Alfred«, weil der Onkel in diesem Objekt wirklich wird. Das ist der Zauber der Fotografie. Unerklärlich. Und ein Teil der Erklärung.

Zudem sollte man wissen: Es gab nicht nur diesen einen Aschenbecher in dem Haus hinter dem Jägerzaun. Es handelte sich um ein Haus von starken Rauchern. Großvater: Zigarren, Großmutter: Zigaretten, Alfred: Zigaretten, Zug um Zug aufglühend, Zug um Zug schrumpfend, Objekte zwischen ihren Lippen und in ihren Händen. Wenn er sich bei seinen Großeltern auf das Sofa setzte und mit dem Fingernagel am Holz der Armlehne herumknibbelte, dann löste sich der feine Belag aus Nikotin und Teer, den sie in Jahrzehnten des Rauchens und Lebens hinterlassen hatten. Unter dem Nagel die Masse: wie Harz. Und dieses Zeug an der Fingerspitze ist das, was ihn umtreibt. Diese Patina. Nicht die des Rasierpinsels vom Zeburind.

Besonders wichtig ist ihm eine bestimmte Erinnerung. Wie er, schon erwachsen, bei seiner betagten Großmutter in der Pödeldorfer Küche steht, um Kaffee zu kochen, frühmorgens. Was dort eigentlich nicht seine Aufgabe ist. Wie er, Enkel Claus, die Kaffeemaschine in Betrieb setzen will. Wie die Tür aufgeht und die Großmutter hereinkommt, in Nachthemd, Strickjacke, in Pantoffeln, die Haare noch nicht gerichtet und ihre dritten

Zähne noch nicht im Mund. Wie er ihr einen guten Morgen wünscht, wie fassungslos sie ist über das Ertapptwerden ohne diese Prothese, wie es ihr nicht gelingt, ohne ihr Gebiss seinen Gruß zu erwidern, wie sie die Tür wieder schließt, mit einer heftigen Plötzlichkeit, die er noch nie bei ihr erlebt hat.

Was es jetzt noch gibt von der Großmutter, sind diese Zähne, die sie zu einer Person machten im hohen Alter, ohne die sie nicht mehr sprechen, nicht mehr grüßen konnte oder wollte. Die naturgetreue Prothese einer oberen Zahnreihe. Zahntechniker haben sie angefertigt, mit ihrem Werkzeug und ihren zu komplexem Handwerk fähigen Händen. Immer wieder haben sie Gebisse gefertigt, aber dieses Gebiss, das war ihr Job, nur für sie. Es wurde Teil ihrer Identität. Unverzichtbar. Später, nicht mehr benötigt, hat die Prothese auf einer Marmorplatte gelegen und diese auf dem Tisch unter der Plattenkamera. Sie musste dort liegen, im diffusen Licht, als ein Kapitel der Geschichte, die Claus Goedicke erzählt.

In a village called Pödeldorf, a photo album evolved: in a house behind a rustic fence, the house that belonged to Claus Goedicke's grandparents, his Uncle Alfred, and a German Shepherd named Benno vom Kutscherberg. The artist photographed the house shortly after the death of his grandmother, its last resident, during the interval between her passing and the arrival of other people who then left their marks on it. Pödeldorf, town of Litzendorf, administrative district of Bamberg, Upper Franconia. The album shows: the bedroom. To the left of the double bed, a framed photograph of the couple's son; to the right of it, a framed photograph of their daughter. At the foot of each half of the bed, a dressing chair. The bathroom. A comb for thinning hair, round and made of red plastic, on the shelf in front of the mirror. A bar of used soap hangs from a magnetic soap holder. The living room. The couch and the easy chairs. And an ashtray with a knob and a rotating lid. You press the knob, and as if by magic, one thing, the cigarette butt, disappears into the other thing, the ash tray, because the latter briefly opens up and then immediately shuts again. In Pödeldorf Claus Goedicke pressed the button on his camera and the shutter opened and shut. Then things disappeared. And yet they remained.

We are en route somewhere and we are hungry. Because we aren't within walking distance of a supermarket or a falafel stand and are roaming the savannah instead, and because we don't live in the 21st century but rather 1.8 to 2 million years earlier, it would be quite convenient if a leopard or a lion had killed some animal or other, let's say an antelope, and left the carcass of said antelope lying here on the plain. It would of course also be vital, let's be quite frank, that the big cat is no longer lurking about the immediate area. But now that the antelope carcass is staring us in the face, what would really come in handy is a chopping tool. A stone with a sharp edge. A stone that fits well in the hand. The edge very sharp. We can make something like that. We can strike one stone against another until it is sharp enough to use for cutting. If we had that stone with us now we could simply — and perhaps we'd better look about for the lion/leopard first — cut open the bones of aforementioned antelope and eat what the predators didn't: the bone marrow.

Because we eat so much bone marrow taken from antelopes left lying about the savannah, our brain grows; and because we use our hands to produce chopping tools, our hands become increasingly more complex, and in an exchange relationship with our hands, our brain does too. Thus we continue to develop as humans, becoming smarter and more dexterous, until someday, in a few hundred thousand years, we also produce handaxes. Very practical tools, these, and one day archeologists will find our chopping tools and the handaxes of our descendents in a gorge in Tanzania, examine them closely, and subject them to lithic analysis. They will recognize that we didn't produce these things by chance, but instead with a very specific purpose in mind. We wanted to

make the object perfect, so that it fit well in the hand and cut with a satisfyingly sharp edge. Because we exhibited this kind of perfectionism, the time came when we could no longer live without these objects. You could draw the conclusion: »Making things makes us human.«[1]

Claus Goedicke picks up a hammer. It's the hammer from his personal toolbox, and yet it is just like the hammers thousands of people keep in their personal toolboxes. The lower third of the handle is painted red. Not all hammers have this attribute. But many do.

Since the sun isn't shining, he will now photograph the hammer. He only takes photographs under diffuse daylight conditions. Not too bright; not too dark. No studio lamps. This isn't advertising. The light should lightly flow over the objects. A shadow should be visible.

He works on the 5th floor. Opposite him are some small narrow windows. A self-made ventilation pipe protrudes from one of them. There is a firewall on the right. It would be nice to have another one on the left. That would make it easier to calculate the shadow. As it is, the light falls rather unevenly. But that also serves to make things interesting.

In order to photograph the hammer he spreads sturdy cotton fabric over an approximately meter-high table. It is the same fabric that certain workmen's tool bags are made of. The hammer lies on the fabric. He could also photograph everything on white, on black, or on gray. That would be an entirely different story. And he has arranged objects in an entirely different manner in the past. He has stripped plastic containers of their labels and photographed them against an isochromatic background. In this manner he has bestowed sculptural power on shampoo bottles. But the hammer and its ilk require something different. A stage. A dais. A pedestal. A plate decorated with floral designs for an apple. A heavily used rubber mat for the telephone receiver. He desires such a background because he wants no explanatory words. It is the background that comments.

He shoves the tripod-mounted plate camera right next to the table. He climbs up a ladder. The camera is now situated at not quite 180 degrees above the hammer. It is slightly tilted. A process camera would be placed directly above the object. But his aim is not two-dimensionality. He seeks to make the volume of the objects visible. When he photographed the paper tissue, the camera stood at quite an angle. Not so with the light bulb. Now, in the case of the hammer, it stands somewhere between these two angles. One likes to take a peek beneath things, as Claus Goedicke puts it.

Some say that the discovery of photography also helped to invent the individual. And that they have been growing up together since the mid-nineteenth century: modern man and the image produced by cameras. Because photographers manufactured iden-

1 For more on chopping tools and handaxes see: Neil MacGregor, *A History of the World in 100 Objects.* New York: Viking Penguin, 2011, pp. 9-18. On the brain and hand: Frank R. Wilson, *The Hand: How Its Use Shapes the Brain, Language, and Human Culture,* New York: Vintage, 1999.

tities of individuals and families posing regally in portrait studios, but also because they portrayed other »types,« precisely those from whom the middle class dissociated itself. Criminals and the allegedly insane were photographed for police and medical archives; ethnic »others« for anthropological studies; and the deceased as keepsakes for the living. For better or worse, the camera brought modern man to completion.

Michel Frizot illustrates that early photography approached people and objects with the same fierce kind of energy. Technology made enormous leaps in the direction of extreme exactitude. And the more exact it became, the more scientists and photographers believed, in Frizot's words, in the »information potential of a solitary object.« In the archives Frizot finds evidence of this intense faith: images of the wrinkles in a shriveled apple and the two-meter long bone of an extinct giant bird; tools discovered during excavations; objects expropriated in the colonies — things everywhere, from close-by, from far away, from the age in which the photographer lived, and from the dawn of mankind. The image was able to transmit »the joyous feeling of discovery.« Photographs of objects thus acquired an aura previously reserved for the objects themselves. The power of mimesis: by photographing an object, one gave it »a life of its own, autonomy, and an identity that came quite close to that of a living being.«[2]

Claus Goedicke ducks his head under a focusing hood whose cloth was once black. He observes how his camera observes the hammer. He spies signs of use: on the metal head and on the wooden handle. At the bottom of the handle, the red paint has partially flaked off. The top displays an old nick of some sort. It's odd that the word »hammer« gives rise to completely dissimilar associations, ranging from powerful to brutal, so unlike the slender, fragile household hammer. All sorts of thoughts can wrap themselves around this tool.

The yardstick wasn't incorporated into the series. It lies in the drawer of an adjacent cabinet and bears a »Resopal« logo; it's broken off at 58 or 142 cm, depending on which way you look at it. He says it would have been nice to have a yardstick in the series. It would have reemphasized that a series of this kind explores measuring and alignment. But he couldn't find a suitable backdrop. For a mobile phone or a Smartphone, he would have had a base, or at least some ideas. But the models change too quickly. He sees no aura, just gadgets that flash up as fetish objects and then disappear again. Done: a sausage. And yet it wasn't incorporated into the series either because there was something too obscene about it, and the obscenity seemed to stifle everything else.

Back to the hammer. He presses the shutter release; exposure time somewhere between one second and one minute. This series is not subject to any predetermined rules. Subjective decisions are made, pro and con. The bread is a slice of Paderborner, a light-hued rye-wheat bread, because it somehow has the appropriate color and the ap-

2 Michel Frizot, »Der Zustand der Dinge: Das Bild und seine Aura,« in *Neue Geschichte der Fotografie.* Michel Frizot (ed.), Cologne: Könemann, 1998, pp. 371-385.

propriate form. A half-round slice would not have worked. Paderborner has lovely pores, but that is pleasant coincidence. Some things, on the other hand, are precisely stipulated. The fish had to be a herring. Not a carp, not a pike, not one of those sportsman's trophies, but an ordinary schooling fish instead. Humble, such as one sees in those Dutch still lifes that are not meant to suggest abundance and prosperity, but rather frugality: with naught else but a glass of wine, a slice of bread, and said herring. Some decisions he can't explain. The image of the flute, for example, was a long time in the making, and every flute was unsuitable until, by chance, he met this musician in the neighborhood who makes his own flutes, and one of this man's many flutes simply fit the bill.

Our age makes everyday objects speak. Philosophers treat them as actors that shape man just as man shapes them.[3] The same joy of discovery still flourishes today as it did during the 19th century, now coupled with even more curiosity and even more ingenious research techniques and presentation strategies. The British Museum first joined forces with BBC 4, then with publishers all over the world, in order to present *A History of the World in 100 Objects*. A book of titanic proportions followed. Together with these objects, one strolls through time in »an attempt to imagine and understand a world we have not experienced directly.«[4] The sharpened stone from the African savannah, the jade axe found in the British Isles, the North American otter pipe, the gold coin of Kumaragupta I, the Shi'a religious parade standard, and the solar-powered lamp and charger: Fantastically illuminated, all of them, against a black background, empty space. The photographs document the objects, and around them, archeologists, historians, and conservators construct a monumental narrative of tribes, peoples, cultures, and of the history of mankind itself.

Claus Goedicke's object-related art is different. It fuses documentation and narrative into one. It is reminiscent of a study more modest than the large-scale project of the British Museum: Daniel Miller's visits with residents of a street in London, just one street, and his interpretations of the objects in their homes, the things important to them. Miller, too, is familiar with the broader perspective of the explorer. He began his career as a British anthropologist in a village in northern India. But now, he says, this type of approach may come to an end. Gaining access to entire cultures via objects is virtually impossible these days, Miller notes, because villages, countries, and cities no longer have a homogenous culture. It can certainly not be found in ultra-diverse London, and it is becoming increasingly hard to pin down elsewhere. Miller therefore examines things, people, and their interrelationship in his own city. It is a microscopic view, similar to the way Goedicke views a key or shovel. Miller explores private residences,

3 Conf. Bruno Latour: »Consider things, and you will have humans. Consider humans, and you are by that very act interested in things ... We cannot even define precisely what makes some human and others technical, whereas we are able to document precisely their modifications and replacements, their rearrangements and their alliances, their delegations and representations.« (Bruno Latour, *Der Berliner Schlüssel: Erkundungen eines Liebhabers der Wissenschaften,* Berlin: Akademie, 1996, p. 50. English translation by Lydia Davis with additional editing by P.M. Graves-Brown, web.)

4 MacGregor, op. cit., web.

not tribal cultures, and recognizes the cosmologies constructed by a subculture, a family, even just one individual by means of these interrelationships. Although many people have cast off all religious and cultural traditions: Miller recognizes a distinct »style« in the way people organize their possessions. This he seeks to understand.[5]

One of Claus Goedicke's acquaintances once told him that his series reminded him of the retailer Manufactum, calling to mind their slogan: »The good things in life still exist.« Said company is geared towards the German middle class, which likes the tactile feel associated with high-end objects for use in the kitchen, yard, and bathroom. Manufactum sells the hand-lever-operated lemon juice extractor »Hadarit« for 269 Euros. Weighing nearly 10 kilograms, it is handmade in a kibbutz in the western Negev. They also sell »Le Chameau« rubber boots, originating in Normandy, made of natural rubber with a cotton jersey lining, for 149 Euros, as well as 126-Euro shaving brushes of badger bristles and a South African handle from the horns of Zebu. Claus Goedicke sees no connection to his series. He isn't trying to peddle the beauty of an old hammer to some target group. Nor does he want to convince anyone that the bar of soap in the photograph cleans one's hands in a more cultivated manner than other products. And it is doubtful that Manufactum would be keen to add the false teeth or the glass eye to their product range.

He seeks to bring together elementary objects. He translates stages of life into images: childhood, death, nourishment, illness, play, work. He adheres to Vladimir Nabokov's ideas about a certain pencil. In his novel *Transparent Things*, the writer meditates on a pencil stub, worn down to two-thirds its original length, formerly belonging to a village school, then to a carpenter's shop. Apparently Nabokov foresaw the rise of high-end retailers in the early 21st century, stressing that this pencil is indeed not a »hexagonal beauty of Virginia juniper or African cedar« (conf. Manufactum: »Palomino« pencil, lacquered gray, albeit of Californian cedar, 12 pencils for 29 euros), but instead »a very plain, round, technically faceless old pencil of cheap pine, dyed a dingy lilac.« Nabokov is not interested in material value, but only in what the human »act of attention« is capable of. His protagonist finds the pencil in the jammed drawer of an old night stand in a shabby hotel room — and then Nabokov ignites the fireworks of all the images and stories that this object can spark: of the shavings reduced to atoms of dust; of mixing, forming, and baking the graphite; of pencil lead's resemblance to »an earthworm's digestive tract«; of the man holding the chainsaw and the machine's howling as it fell the pine.[6]

Claus Goedicke opens similar trap doors. He photographs objects while thinking of people. »Our voice is in the potato,« he remarks, »in shoes, in a calendar, in a pencil.«

––––––––––––

5 Daniel Miller, *The Comfort of Things,* Cambridge: Polity, 2008, pp. 287–296.

6 Vladimir Nabokov, *Transparent Things.* 1972. New York: Vintage, 1989, pp. 6-8. Perhaps Nabokov's novel not only casts a look forward in the direction of Manufactum, but also backward to pre-Revolution St. Petersburg and the renowned stationer »Treumann's,« which was frequented by Nabokov's mother. (*Speak Memory: An Autobiography Revisited.* 1967. London: Everyman's, 1999, p. 24).

There was a time when we roamed the savannah with a sharpened stone in our hand and were overjoyed to stumble across an antelope carcass no one had cleared away. Nowadays one finds people like Marie Kondo. Cadavers lying about aren't her cup of tea. She is a professional decluttering consultant in Japan. Her how-to book on sorting out and storing one's belongings has sold more than three million copies. Marie Kondo is the creator of the KonMari Method. According to this method, clothes should be folded thusly and only thusly. Things should be put away thusly and only thusly. And as a disciple of KonMari, one must constantly ask oneself if the closet in which things are stored really makes those things happy.

Marie Kondo's doctrine is based on the central thesis of throwing everything away that does not spark intense feelings of joy within you. Throw out all those sentimentally charged objects that are cluttering up your apartment. We should not value the memories per se, but rather the person we have become due to these memories. As the tidiness expert puts it, »The space in which we live should be for the person we are becoming now, not for the person we were in the past.« Private photographs, the analog images of the past, are the very last things we should part with.[7]

Claus Goedicke, photographer of objects, meets with a curator. She says she finds his series quite interesting because she always wanted to do an exhibition about »West German photographers and their anxieties of loss.« He doesn't quite follow. He is indeed a West German photographer, he is familiar with the anxiety of loss (who isn't?), but he doesn't see what the objects in his portraits have to do with it.

Not really driven by nostalgia, Goedicke is much more interested in looking at things than in preserving them. He doesn't collect stamps, or transportation tickets, or theater tickets. He ate the apple after he photographed it, and the chocolate; he fried and consumed the chicken leg, and the meat, and the herring; he returned the flute to the musician in the neighborhood; he uses the hammer to drive nails into the wall; used the dishcloth until it was worn out; threw it away and, logically, bought a new one. The shoes are long gone; they've been replaced by a new pair; the mirror broken and a new one in use; the tablets swallowed. The wedding rings don't belong to the Goedickes; they were given back to their owners. The lipstick ended up in the hands of playing children.

His collection is made up of images, not objects. It does, however, break up the circular flow of things. It allows us to take a closer look at the things we hold in our hands on a daily basis. What we touch, pick up, feel and don't feel, hold, and set aside. If we focus our attention on these photographs, they give us something in return: the certain knowledge that we can halt the rattle of life through the act of attention. Images do not look towards the future. They may possibly tell of the past. But they open up in the here and now.

7 Marie Kondo, *The Life-Changing Magic of Tidying,* London: Vermilion, 2014, pp. 141 & 197.

Perhaps Pödeldorf explains his relationship to the past: the way he draws inspiration from it without nostalgically romanticizing it. He found a picture of Uncle Alfred in a drawer there. A dog sitting in Alfred's lap. Not Benno vom Kutscherberg, a different dog. With one hand cupping the dog's behind, the uncle sits beneath a rather crookedly hung calendar. By rights this picture should be named »photograph« or »image.« It is, after all, the object being pictured here, just as the pictured carrot is called »carrot« and the photographed glass of water is called »glass of water.« But the picture isn't called »photograph,« but instead »Uncle Alfred« because the uncle becomes real in this object. That is the magic of photography. It cannot be explained. And it is part of the explanation.

We should also be aware that there wasn't just one ashtray in the house behind the rustic fence. This was a house occupied by heavy smokers. Grandfather: cigars; Grandmother: cigarettes; Alfred: cigarettes; glowing puff-by-puff; becoming shorter puff-by-puff; objects between their lips and in their hands. When he sat down on his grandparents' sofa and ran his fingernails over the wooden armrest, it loosened a thin veneer of nicotine and tar that decades of smoking and living had deposited there. The substance collected under his fingernails: like resin. And it is this stuff clinging to his fingertips that concerns him. This very patina. Not that of the shaving brush made of Zebu horn.

One memory has special importance for him. How, as an adult early one morning in Pödeldorf, he stands in the kitchen of his aged Grandmother in order to make coffee. It isn't customary for him to do so, but he, Grandson Claus, is getting ready to turn on the coffee maker. The door opens and his Grandmother comes in, clad in a nightgown, cardigan, and slippers; uncombed and without her false teeth. He wishes her good morning. She seems bewildered at being caught without her dentures. Unable to return his greeting without her teeth, she shuts the door again with a suddenness she had never displayed before.

These teeth are all that remain of his Grandmother. They made her a person in her old age; without them she could not speak; could not, or would not, utter a word of greeting. The lifelike prosthesis replacing the upper teeth. Dental technicians fashioned it by making use of tools and their dexterous hands capable of complex tasks. Time and time again, they fashioned dentures, but this denture, that was their job, they made only for her. It became part of her identity. Indispensible. Later on, when it was no longer needed, it lay on a marble top, which lay on the table beneath the plate camera. It had to lie there, in the diffuse light, as a chapter in the story that Claus Goedicke relates.

Für das Vertrauen in die vorliegende Arbeit und ihre Unterstützung
gilt mein besonderer Dank Heinz Liesbrock, Lothar Schirmer,
Thomas Weski, der Galerie m, der Niedersächsischen Sparkassenstiftung
sowie dem Sparkassenverband Niedersachsen.

C.G.

Herausgegeben von / Edited by Heinz Liesbrock

Das Buch erscheint anlässlich einer Ausstellung im / Published on the occasion
of an exhibition at Josef Albers Museum. Quadrat Bottrop 19.02.2017 – 07.05.2017
und im / and at Oldenburger Kunstverein im Frühjahr / in spring 2019

Mit freundlicher Unterstützung der / With generous support of

Finanzgruppe
Sparkassenverband Niedersachsen

Gestaltung / Design: Claudia Ott, Düsseldorf
Lithographie / Lithography: NovaConcept, Berlin
Druck und Bindung / Printing and binding: EBS, Verona

ISBN 978-3-8296-0799-5

Eine Schirmer/Mosel Produktion / A Schirmer/Mosel Production
www.schirmer-mosel.com